世界 手繪 建築

{漫遊史}

·經典好評版·

張克群

著

序言

　　記得媽媽領著年幼的我和妹妹在頤和園長廊仰著頭講每幅畫的意義，在每一座有對聯的古老房子前面讀那些抑揚頓挫的文字，在門廳迴廊間讓我們猜那些下馬石和拴馬椿的作用，並從那些靜止的物件開始講述無比生動的歷史。

　　那些頹敗但深蘊的歷史告訴了我和妹妹，世界之遼闊，人生之倏忽，而美之永恆。

　　媽媽從小告訴我們的許多話裡，迄今最真切的一句就是：這世界不止眼前的苟且，還有詩與遠方——其實詩就是你心靈的最遠處。

　　在我和妹妹長大的這麼多年裡，我們分別走遍了世界，但都沒買過一間房子。因為我們始終堅信詩與遠方才是我們的家園。

　　媽媽生在德國，長在中國，現在住在美國，讀書畫畫、考察古建築，頗有民國大才女林徽因之風（年輕時的容貌也毫不遜色）。那時，梁思成、林徽因兩位先生在清華勝因院與我家比鄰而居，媽媽最終聽從梁先生的建議，讀了清華建築系而不是外公希望的外語系，從此對古建築癡迷一生。並且她對中西建築融匯貫通，家學淵源又給了她對歷史細部的領悟，因此才有了這本有趣的歷史圖畫（我覺得她畫的建築不是工程意義上的，而是歷史的影子）。我忘了這是媽媽寫的第幾本書了，反正她充滿樂趣的寫寫畫畫，總是如

她樂觀的性格一樣情趣盎然，讓人無法釋卷。

　　媽媽從小教我琴棋書畫，我學會了前三樣並且以此謀生。第四樣的笨拙導致我家迄今牆上的畫全是媽媽畫的。我喜歡她出人意表的隨性創意，也讓我在來家裡的客人們面前常常很有面子。「這畫真有意思，誰畫的？」「我媽畫的！哈哈！」

　　為媽媽的書寫序想必是每個做兒女的無上驕傲，謝謝媽媽，在給了我生命，給了我生活的道路和理想後的很多年，又一次給了我做您兒子的幸福與驕傲。我愛你。

<div align="right">

高曉松

（音樂人）

</div>

前言

　　如今，不少人生活的一個重要內容就是旅遊。有時間了，四下裡走走看看，滿世界溜達溜達，感受各國的歷史、文化，也讓自己的人生體驗更加豐富。

　　旅遊時，你想看什麼呢？煉鋼？織布？造飛機？恐怕這些東西別說你不感興趣，就算感興趣，人家也未必會讓你看。跑了那麼遠，除了看風景外，恐怕看建築是個主要內容吧。古代的，有歷史意義的，或者現代的，奇形怪狀的，都是許多人感興趣的題目。

　　建築是不會說話的。它不像音樂，作者要說什麼，你大致能聽出幾成。建築這東西，要是沒人介紹，恐怕一般人就會走馬看花，收穫頗微了。有人說了：「沒關係，有導遊啊！」但導遊不是專業的建築師，他（她）知道的，大概不會有我多吧。就算他（她）很專業，你總不能全中國、全世界都去轉轉吧。年輕時有精力卻沒時間，老了有時間卻又精力有限了，怎麼辦呢？你說了：「看書吧！」太對了！我這書就是為這樣的讀者寫的。沒去過的、準備去的地方，你可以拿它來預習；去過的地方，複習複習；去不了的地方，看看書也能多長點兒知識，對不對？

　　我是學建築出身的。也曾在德國進修三年時間，近距離感受不同風格的歐洲古代建築和現代建築。從年輕到現在，設計了一輩子各式各樣的房子。可以說都趴在圖板上忙著。直到退休後才騰出工夫來，

東走走西看看，對學過的建築加深認識，沒學過的下馬看花。然後，就有了跟大家分享自己收穫的打算。於是，我把自己的所見、所思記錄下來，就有了這本《手繪世界建築漫遊史》，希望透過對外國建築發展史的梳理，讓普通讀者對建築這一人類文明的載體有一個大略的瞭解。

怎麼個寫法呢？尤其是對古代建築，從哪兒下筆，如何安排？我上學時、工作後讀過的各種建築史的書籍，多半都是以時間為順序，從原始人住土坑玩泥巴開始說起，一直寫到現代。而且語氣嚴肅得很，估計引不起諸位的興趣。我當學生時聽著都嫌枯燥，要不是有幻燈片可看，上課時經常會打盹（不好意思）。其實建築和它們背後的故事是很有趣的。因此，我打算換個角度，連橫帶縱地寫一寫。「橫」指的是不同類型的建築，「縱」指的是從古至今。不但寫建築、畫建築，還寫人、畫人。

有鑑於現存的各種建築遍及世界各地，我的眼界和氣力又實在有限，每一個建築要想說全了，今生是沒可能了，來世都難說。生怕有人看了本書後指責道：「嘿，某某名建築你沒寫進去！」我這裡事先打個預防針：這本書不是建築學的專著，算得是科普兼導遊書吧。講一點歷史，談一些建築，說幾個故事，畫幾張畫兒。去繁就簡，蜻蜓點水而已。

在有趣之中，分享我所去過的、所知道的建築和歷史，這就是我寫這本書的宗旨。

說不定某人看完這本書，來了興趣，自己或他的孩子將來也去學建築。那我就又多了個小師弟或師妹，還是在我的影響下。哈，這多好。

目次

第4章 大革命時期英法建築

第5章 十九世紀歐洲建築

第6章 二十世紀歐美建築

第7章 別具一格的亞洲古代建築

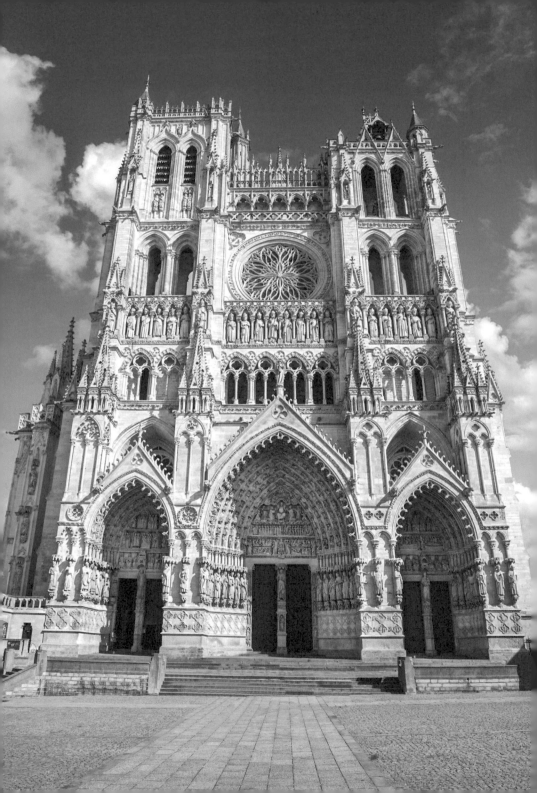

概說

所謂外國，就是除了中國以外的一切國家。在地球儀上，大家還能湊到一起。談到建築，尤其是建築風格和形式，就沒有標準了。黑白棕黃各色人種，各有各的歷史，亞非歐美一干國家有各國的情況。他們創造的建築當然也是五花八門。因此我們只能大概按年代分一分。在同一年代裡再看看不同地區的人都蓋出了什麼樣的房子。

在十九世紀之前，也就是人們發明機器，有了物理、化學、力學等學科之前，全世界的建築手法都比較落後（不包括中國），因此建築的成就主要表現在藝術上。又因為歐洲等國長期以來政教合一，使得宗教建築可以揮霍大量金錢，因而教堂比起任何其他建築都輝煌雄偉。王權強大的國家，也有一些皇宮什麼的。十九世紀以後，隨著人們思想的解放和工業的發達，住宅、辦公樓、劇場等各種形式的建築日見簇峙，使得我們這個地球五彩繽紛起來。

開場鑼敲過，諸君請看。

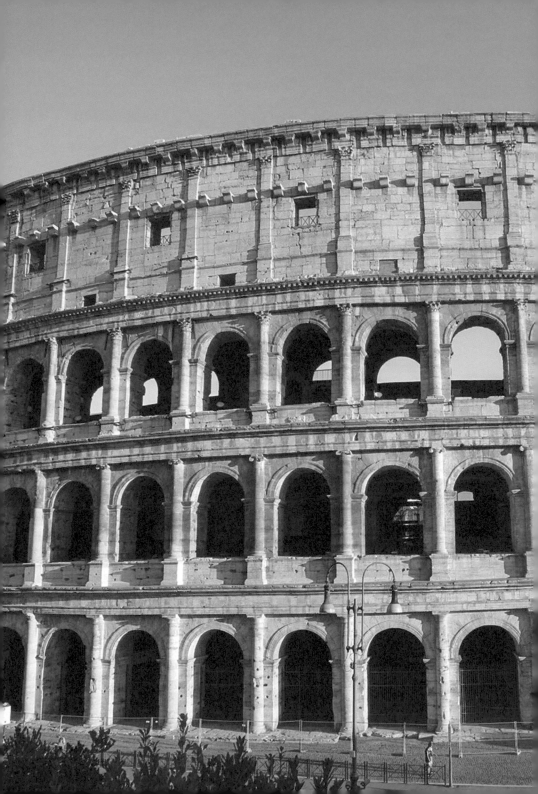

奴隸制時代建築

　　人類剛從猿猴進化而來的時候，多半是住在山
洞裡，最多搭個窩棚，那都算不上是建築。直到進步
到奴隸社會，打了勝仗的人把俘虜綁來任意驅使，自
己則成了只是動動腦子、動動嘴皮子的統治者，也就
是說，腦力勞動和體力勞動分了家，才給建造活動，
尤其是大規模的建造活動提供了技術和勞力的可能。

　　首先，吃飽喝足的奴隸主們要求提高了，就要
指使他人去設計符合自己要求的房屋，生前要請客、
跳舞，死後要擺譜、祭祀。這就出現了由工匠轉化成
的早期建築師。其次，雖然沒有機械化的工具，然而
成千上萬奴隸的手腳和肩膀就是機械，就是工具。有
設計的，有幹活的，才有了大規模的建造活動。

　　現在，讓我們看看在奴隸制時代，最早的建築
師和奴隸們都建了哪些讓我們至今仍驚詫不已的建
築呢？

古埃及建築

　　古埃及文明是目前所知的人類最早的文明，約西元3100年前建成統一國家。

　　早王朝時期（約西元前三十一世紀至前二十七世紀）逐步形成集權統治。到了占王國時代（約西元前二十七世紀至前二十二世紀），確立以法老為首的中央專制政體，後來王國分裂。中王國時代（約西元前二十一世紀至前十八世紀）再度統一。

　　由於尼羅河兩岸沒有大片的森林，早期埃及的房子也多用蘆葦建造。這種東西是保存不久的，住著也不大舒服。西元前2600年以後的埃及建築，開始用石頭建造，使得我們今日看到的埃及古建築都是石頭造的。

　　可別以為石頭建築一定是傻大黑粗。在早王朝末期（西元前2800年以後）有了青銅器，埃及人便用這些比石頭堅硬的工具，在石頭上刻出細緻美麗的花紋。有的比今天用電動工具磨出來的石雕都細緻。下頁列舉的是四種柱頭，你看，那柱子多華麗。仔細看那花紋，還可以看出仿蘆葦的紋路。

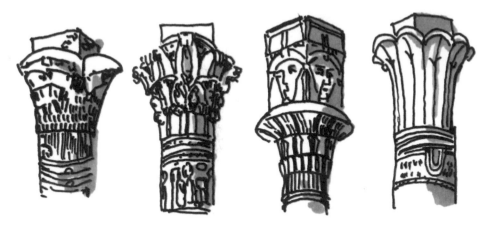

四種古埃及柱頭

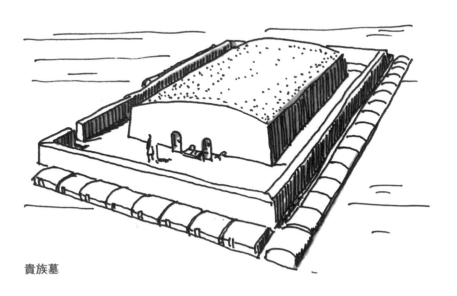

貴族墓

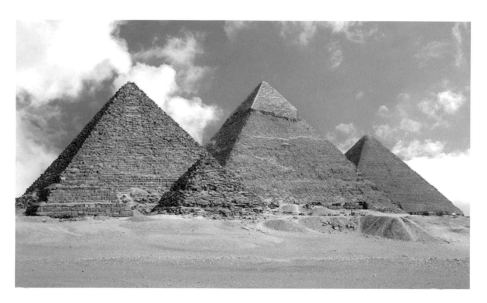

埃及金字塔

　　古埃及人認為，人死了之後，只要把屍體保存好，三千年後就能在極樂世界裡復活。這比我們的「二十年後又是一條好漢」等候的時間長多了。因此，他們的陵墓、木乃伊，都是精心打造的。當然，只有法老及祭司等上流社會的人才能有這待遇。西元前四世紀的臺形貴族墓看上去有點像祭祀的大堂，只是沒有窗戶。

　　至於國王（他們叫法老）的陵墓，就是我們所知道的金字塔了。那個規模大的，不知用了多少奴隸，運了多少土來，才能用大石頭塊兒砌成好幾個幾十公尺高的大四棱錐。底下有些不起眼的小附屬物，那是入口和祭祀的廳堂。

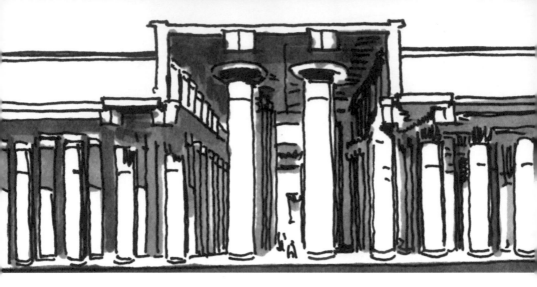

卡納克阿蒙神廟

　　建造這些大錐子的目的是顯示法老的偉大。金字塔一般建在沙漠邊緣，在好幾十公尺高的臺地上。對於一望無際的沙漠來說，只有這種簡潔而又高大、穩定的形狀，才能站得住腳，才有紀念意義。

　　因為不瞭解自然，先民們總是被颱風下雨打雷地震一類的自然現象，弄得莫名其妙且害怕。就跟孩子似的，一害怕就要找媽。古埃及人找到的最早的「媽」是太陽。你看，她不但高高在上，而且威力無窮。給太陽蓋個祭祀之處，有事好有地方求她去，這就是建太陽神廟的初衷。

　　埃及的太陽神廟建築有兩個重點：一是大門，這是民眾舉行宗教儀式的地方，裝飾得富麗堂皇；二是大殿，這是國王和貴族朝拜的地方，想來他們是要求神給點特殊照顧，還不能讓外人聽見，因此幽暗威嚴。個別特愛不朽的國王還把自己的形象刻在柱子上。其中最大、最著名的神廟是卡納克（Karnak）阿蒙神廟和盧克索（Luxor）阿蒙神廟。

刻有國王形象的柱子

　　這兩座神廟都是滿滿一屋子的大粗柱子，讓你身處其間喘不過氣來。卡納克阿蒙神廟中央的柱子直徑 3.75 公尺，高 21 公尺；其餘的柱子直徑也有 2.74 公尺，高 12.8 公尺。但柱間距卻只有 6 公尺。之所以用這樣密集的柱子，一方面是上頭的大梁也是石頭的，使得跨度不可能大；另一方面主要還是要營造一種神祕、壓抑的氣氛，讓你對神產生敬畏。

　　在這兩座龐大的神廟之間，有一條一公里長的石板大道，兩側排列著獅身人面的石雕，跟明十三陵的神道類似，非常壯觀。

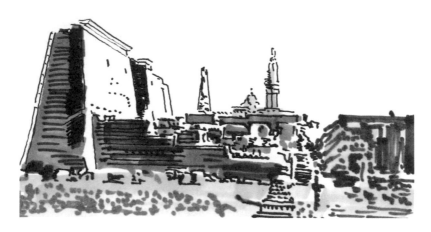

盧克索阿蒙神廟

獅身人面大道

兩河流域古建築

　　學歷史時我們都知道有個巴比倫。關於它，有一首很動聽的歌叫〈巴比倫河〉（River of Babylon），裡面唱道：「來到巴比倫河邊，我們坐在你身旁……」不過在我的記憶裡，兩河流域的河是叫幼發拉底河與底格里斯河。巴比倫河其實就是幼發拉底河的別名。這兩條河沖積出一個富饒的平原：美索不達米亞平原，還繁衍出人類社會的早期國家和早期文明之一。我們如今使用的一年分十二個月，一年有三百六十五天（他們那時比現在短，一年是三百五十四天），一小時有六十分鐘，還有加減乘除的運算，圓周分成三百六十度，都是那幫人弄出來的。不佩服不行啊！

　　聰明人也是會打架的。後來經過無數次的分分合合，當初的古巴比倫人大多數早就不知道跑哪兒去了。現在的伊拉克人、科威特人，還有伊朗人，就在古人的廢墟裡繼續生活著。

　　大約西元前 4000 年，那裡就有一大群小國了。西元前 1900年左右，古巴比倫王國建立，後來被滅，大約西元前 600 年又冒出來一個新巴比倫王國，並創造了輝煌的文化，其中就包括建築。

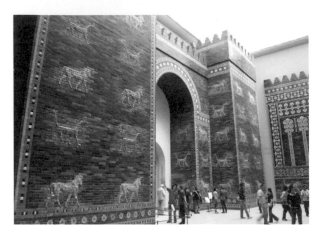

巴比倫城伊絲塔城門（復原）

　　這個兩河流域沒長什麼有用的樹木，淨長些蘆葦之類。早期的房子就是蘆葦糊上泥巴。能弄出土坯來蓋房子，就算不錯了。但土坯禁不住暴雨侵蝕，為此，從西元前 4000 年開始，人們就燒製了一些陶的釘子，趁土坯還沒太乾時，把五顏六色的陶釘子按進去，形成了各色圖案。當然，這種裝飾僅用在重要建築上。後來，陶釘又發展成了陶片，即琉璃磚。較典型的是新巴比倫城的伊絲塔城門（Darwaza D'Ishtar）。要說明的是，原件早就沒了，這個是在柏林的一個博物館裡仿建的。

　　西元前八世紀，在這裡還有一個強大的帝國：亞述帝國。

　　尼尼微（Nineveh）是亞述的首都。尼尼微在哪裡呢？就在如今伊拉克北部的重鎮摩蘇爾（Mosul）附近。聽著耳熟，想著就炮火連天。可想而知，什麼古蹟都難以保存下來。不過，這裡還有一些當年亞述人的後代，他們甚至還用著古老的亞蘭語（Aramaya）。

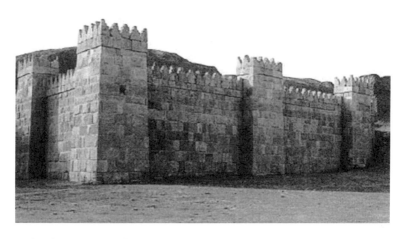

亞述國都 尼尼微城（復原）

　　當年，尼尼微是世界上最大的城市之一，它的城牆有三公里長。《創世記》裡說：「他（上帝）從那地出來往亞述去，建造尼尼微……」難道這棟建築不是人類建的嗎？總之，歷史上確實是有過這麼個東西的。

　　1847年，英國考古學家奧斯丁・亨利・萊亞德（Austen Henry Layard）在那裡挖掘出了尼尼微遺址，並發現了亞述王的宮殿廢墟。這是人們根據描述所建的復原城。

　　他們甚至還發現了一塊浮雕，上面刻的場景是御駕親征的國王正坐在寶座上，戰俘從他面前走過。在他的頭頂上有一行字：「世界的王亞述國王西拿基立，坐在尼米杜寶座上，檢閱從拉吉奪取的戰利品。」

古希臘建築

西元前八世紀，在巴爾幹半島、小亞細亞半島西岸和愛琴海的一些島上，建立了一些城邦國家，被統一稱為古希臘。

別看他們沒統一成一個國家，若論起對歐洲文化、歐洲建築的貢獻，那可是稱之為「搖籃」的。歐洲的文明就是從這個大搖籃裡搖出來的。

古希臘人是泛神論者。他們信奉的神太多了。我們常聽說的有宙斯、阿波羅、雅典娜、波賽頓（Poseidon）等等。因此各類神廟是古希臘建築裡最常見，也最值得稱道的。西元前六世紀，古希臘人在小亞細亞建立的大城市以弗所（Efes），那裡的阿提米絲（Artemis）神殿極有代表性。這個廟的立面怎麼看怎麼眼熟。確實，後來的希臘、羅馬乃至許許多多歐洲的神廟，都是跟它學的。粗大挺拔的柱子、三角形的山花，就是這類神廟典型的立面。

由於神廟或其他性質建築的功能各不相同，但大體的結構總是密密麻麻的大柱子，怎麼讓人對它們的區別一目了然呢？古希臘人想出了用不同的柱頭來解決。這就好像我們人的身子、手臂、

腿都差不多，最不同的就是臉了。兩人一見面，絕不會看腳丫子或手臂來確定誰是誰，而是看臉。柱頭，就是建築的臉。

阿提米絲神殿上所用的柱頭還不是很標準。自此以後，建築師們慢慢完善了柱頭的形式。

古希臘基本柱式有三種：多立克（Doric）、愛奧尼（Ionic）和科林斯（Corinthian）。這三種柱式非但柱頭大不相同，柱身的長細比也不同。多立克式的最為粗壯（柱徑：高度＝1：5.5左右），表現的是孔武有力的男人。它的柱頭是倒立的圓錐臺，常用在紀念性建築上。愛奧尼式比多立克式苗條些（柱徑：高度＝1：9左右），象徵的是女人。這種柱頭是兩個精巧柔和的渦卷，常用在文藝性建築，如劇院、禮堂等處。科林斯式的柱頭用了忍冬草的葉片，柱身比例同愛奧尼式，但看起來花哨多了，也多用在歌劇院等藝術表演場所的建築上。

後來，古羅馬消滅了古希臘，但繼承了古希臘的文化，包括建築和柱式。隨著古羅馬的擴張，柱式幾乎影響了大半個地球的建築。中國清華大學大禮堂的柱子用的就是愛奧尼式。記得我剛上大學時的建築渲染課，水墨渲染畫的就是愛奧尼柱的渦卷。

有了美麗而規範的柱式，該付諸實踐了。西元前五世紀（相當於中國的春秋時期），古希臘的經濟已經很發達，除了奴隸之外，有手藝的、有地耕種的形成平民階層。這幫人生產積極性比奴隸高多了，因而文化也達到前所未有的高水準。著名的雅典衛城就是這時建成的。

雅典做為希臘若干小國的盟主，顯得特別重要，也特別有錢。有了錢就大興土木，建了雅典衛城。

雅典的名字是怎麼來的呢？

在古希臘傳說裡是這麼說的：智慧女神雅典娜希望以自己的名字命名，而海神波賽頓也要爭冠名權。他們為此打了起來。敢情神的名利思想也不小。

後來，萬神的頭兒宙斯出面調停。他讓雅典娜和波賽頓各送給人類一件東西，誰給的最有用，就用誰的名字。

波賽頓用他那巨大的三叉戟從岩石裡戳出一匹戰馬來，讓人騎著牠去打仗；雅典娜則用她的長矛在石頭上杵了個洞，洞裡長出一棵橄欖樹來。人們都歡迎這棵象徵和平與豐收的樹。於是，宙斯判定用「雅典」這個名字稱呼這座城市，從此，油橄欖長滿了希臘的山嶺。

這個「衛城」的功能其實並不是打仗，而是舉行宗教和政治活動。

它的建設意圖之一是讚美雅典，讚美它歷次戰勝侵略者的勝利；二是吸引各地人前來參觀，以繁榮雅典；三是給工匠們找活兒幹，省得他們閒來無事鬧騰。當時的總管還限定使用奴隸的數量不得超過工人總數的四分之一，這使得自由民積極性大為高漲，把聰明才智都用在衛城的建設上，才建出美輪美奐的、馳名世界的雅典衛城來。今天，去希臘而不去雅典衛城的，就好像到中國不去故宮一樣。

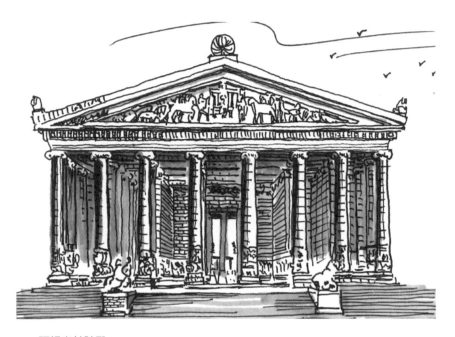

阿提米絲神殿

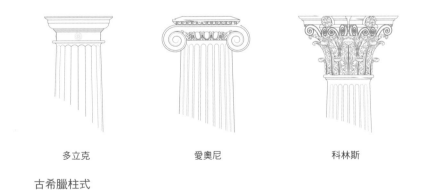

多立克　　　　　　　　愛奧尼　　　　　　　　科林斯

古希臘柱式

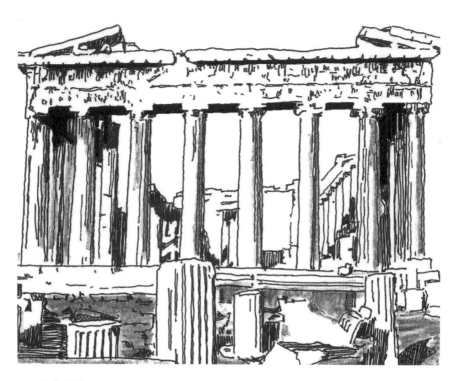

雅典衛城

　　雅典衛城的底座是由平頂岩構成，海拔 150 公尺。

　　當初，衛城的建築群規畫完全是按照市民遊行的順序建造而
成的。

　　最先看到的是一面 8.6 公尺高的石灰岩大牆，牆上掛滿了歷
次戰爭（尤其是戰勝波斯的那場）的戰利品。再往前走便是山門
了。這是一個很規矩的五開間的石頭建築。為了強調其嚴肅性，
使用多立克式的柱子。

帕德嫩神廟

　　進了山門，就看見立在 1.5 公尺高的臺子上，9 公尺高的雅典娜銅像。

　　雅典衛城裡最大、最重要的建築物是帕德嫩（Parthenon）神廟，也叫雅典娜神殿。為了突出，把它放在衛城的最高處，從哪兒都能看見的位置。這個巨大的白色大理石建築有 8×17 ＝ 136 根多立克式的柱子，和巨大的三角形山花。東面的山花上雕刻著雅典娜誕生的場景，西面的雕刻是雅典娜和波賽頓爭奪冠名權的故事。

在帕德嫩舉行完每四年一次的祭奠儀式後，人們來到由六個女神充當柱子的伊瑞克提翁（Erechtheion）神廟前。這裡原本是雅典娜和波賽頓比賽往岩石上杵窟窿的地方，後來建了這座精美的小廟，用以儲藏聖徒的遺骨。

雅典衛城建於西元前五世紀，風雨飄搖了兩千五百年，大多數建築物早已不存在。我十年前去的時候，只有沒了頂子的帕德嫩神廟還凸立在高崗之上，雅典娜像早就沒影了。伊瑞克提翁神廟的美女柱子已是複製品，原物裡有五個在衛城博物館，一個在大英博物館。

古羅馬建築

　　終於，要開始進入西元前的漫長時光裡最輝煌的一段時期
──古羅馬了。

　　之所以有這樣的稱謂，是由於西元前五世紀，原來只是一個
小國的羅馬實行原始共和以後，大大地強盛起來。西元前三世紀，
它以蛇吞象的氣魄吞併了整個義大利半島，之後又打下希臘、敘
利亞、伊比利亞半島，乃至埃及部分地區等大片文明程度已經很
高的地區。

　　到了西元前一世紀，它統治了歐洲南部到小亞細亞半島、北
非的大片地方。古希臘、古埃及本來的文明程度已經處於世界領
先地位了，只不過軍力不行，敗在人家手下。於是他們的工匠乃
至建築師，都成了供古羅馬人驅使的奴隸。

　　雖然傳說羅馬城的建造者是兩個狼孩，其實真正創造奇蹟
的，是古希臘人、伊特魯里亞（Etruria）人、古代敘利亞人和古
埃及人。加上奴隸制正處於鼎盛時期，勞動力多的是，這都是令
古羅馬建築達到前所未有的高峰的主要因素。

古羅馬時期的建築技術方面的成果，主要是混凝土和券拱結構。這兩項技術是相輔相成的，沒有混凝土，就沒有古羅馬的券拱結構。

那麼，它的混凝土是怎麼來的呢？原來義大利有取之不盡用之不竭的火山灰。古羅馬人偶然發現，火山灰加上石灰末，再混進一些小石頭，弄些水拌成泥，在凝固之前的形狀是可塑的，等凝固以後竟然如石頭般堅硬。這比一斧子一斧子地鑿石頭方便多了，而且比採石頭還便宜。還有一點：用石頭砌築牆體，尤其是券拱，那是需要高技術的，而往模子裡鏟混凝土，是每個人都會做的，因此可以大量使用奴隸，進而大大提高了施工速度。

有了券拱結構，五花八門的建築開始一個又一個地迅速拔地而起。讓我們先看一個券拱結構的單元，再看看凱旋門和羅馬競技場，就明白多了。

前面說過，古羅馬在西元前五世紀至西元一世紀，征服了周邊大片土地。其手段當然是戰爭。打勝仗的將軍們要炫耀自己的功績，於是出現了凱旋門這種建築物。它的典型長相是：幾乎正方形的立面，三開間的券柱式門洞，中間大、兩邊小。高基座，高女兒牆。講究一些的，女兒牆上還有青銅雕的戰馬、人物什麼的。門洞兩側必有主題浮雕。其代表作是建於西元 312 年的羅馬城裡的君士坦丁凱旋門（Arch of Constantine）。

不難發現，後來的許多凱旋門，包括著名的巴黎凱旋門，都是它的孫子輩。

典型券拱結構的單元

羅馬競技場（Colosseum）這個橢圓形的建築，想必大家都認識，
如今是遊客必去的地方。它看上去安詳而龐大。但當初，也就是
羅馬帝國末期，嗜血成性的奴隸主們自己不上戰場廝殺，卻喜歡
看人跟人你死我活地打鬥。為此，建了競技場這種怪物。

君士坦丁凱旋門

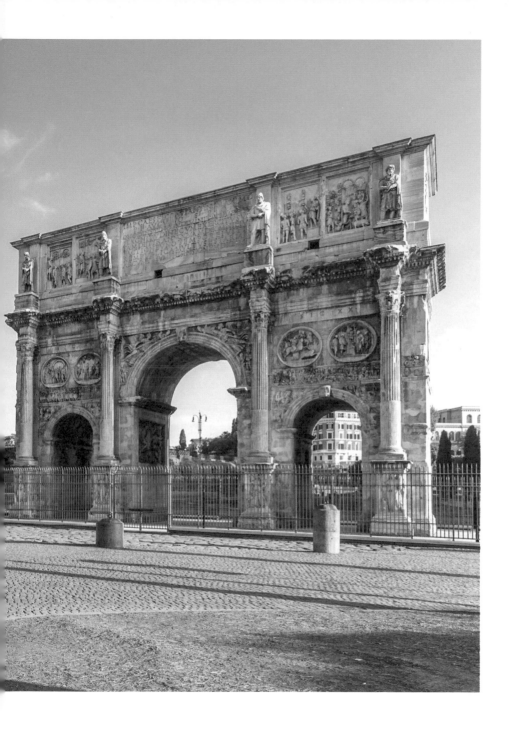

君士坦丁凱旋門

　　在西元前 100 年至西元 100 年這兩百年裡，這樣的東西可能建了不只一個。羅馬的這一個是規模最大、結構體系最完整、保存最完好的了。由於奴隸主的這種非人性的愛好，導致了奴隸的大規模起義，如斯巴達克斯起義，社會發生巨大變革。最終由屋大維（Octavius，又稱奧古斯都）於西元前 27 年建立元首制，斷送了羅馬共和國。

　　羅馬競技場由維斯帕先（Vespasian）皇帝始建於西元 72 年，而由他的兒子提圖斯（Titus）完成於西元 82 年。工期才十年啊！令人難以置信。競技場的整體結構有點像今天的體育場，或許現代體育場的設計思想就是源於古羅馬的競技場。

競技場的平面呈橢圓形，長直徑 188 公尺，短直徑 156 公尺。

從周邊看，整個建築分為四層，底部三層為券柱式建築，每層八十個拱券，每個拱門兩側有石柱支撐。第四層是實牆，但有壁柱裝飾。正對著四個半徑處有四扇大拱門，是登上競技場內部看臺廻廊的入口。競技場內部的看臺，由低到高分為四組，觀眾的席位按等級尊卑地位之差別分區。在競技場的內部復原圖上，可以看出這個工程的浩大和壯觀。

古羅馬在這個時期還有另一個令人稱道的建築，就是羅馬萬神殿。古羅馬人和古希臘人在信仰上有一個共同點，就是信仰住在奧林匹斯山上的、以宙斯為首的一大批神，多少個沒統計過，就統稱萬神。這跟中國起源的道教有些類似。

既然要供奉萬神，總得讓萬神有個接受供奉的地方。於是就給眾神修建了廟。最初的萬神殿建於西元前 27 年，卻在西元 69 年被大火給燒沒了。可見石頭建築也經不住火燒。西元 125 年，當時的羅馬皇帝哈德良（Hadrianus）下令重修。

在西元 125 年建的這個萬神殿，比它的老前輩棒多了。首先，結構先進了。平面採用 6.2 公尺厚的牆，圍成外徑 65 公尺的正圓形。到了上面（大約 30 多公尺高處），開始收屋頂。這個巨大的穹頂直徑有 43.3 公尺。頂部距地也是 43.3 公尺（怎麼湊的！）。這麼大的腦袋，就算古代有混凝土，就算底下有厚牆，也夠那牆扛的呀。古人也挺聰明的。他們用的混凝土骨料，也就是裡頭摻的石頭，越往上的越輕。

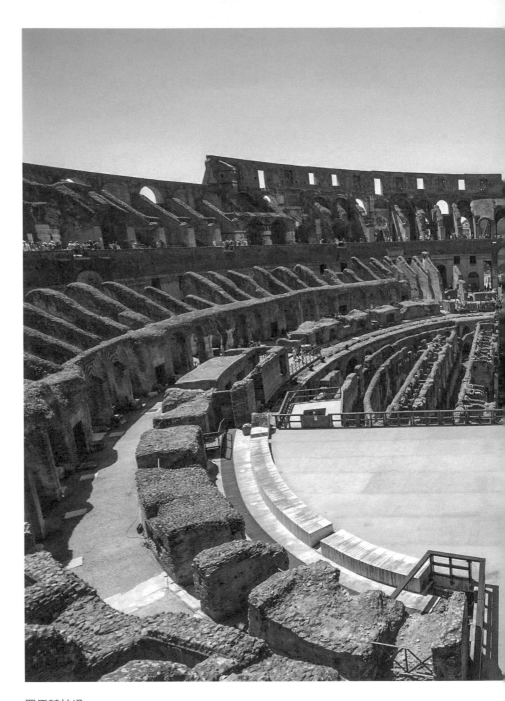

羅馬競技場

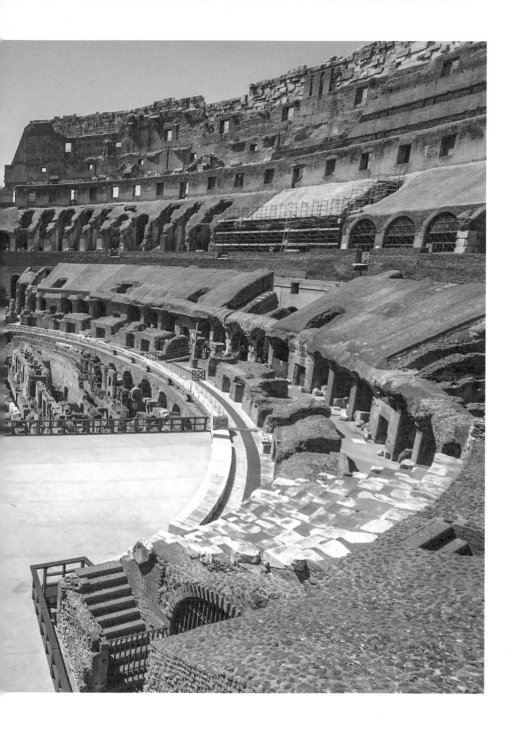

羅馬競技場

　　下頭是小石頭，上頭則用浮石（火山的碎渣）。而且穹頂的厚度越往上越薄。到了最上面，還開了一個直徑近乎 9 公尺的大洞。一來是為了採光，二來也是為了減輕重量。只是不知道當初沒玻璃，下雨時怎麼辦，在屋裡打傘？那倒也沒什麼關係，古人都很結實。

　　其次，規模大。它面闊 33 公尺，光是正面的八根大柱子就有 14 公尺高，快要有五層樓高了。

　　再者，漂亮。裡外都漂亮。外頭的柱子是整塊的埃及花崗岩，深紅色，而柱子、山花用希臘的白色大理石。裡面的天花板是銅包金的。

羅馬萬神殿

　　可惜，十七世紀的教皇烏爾巴諾（Urbanus）八世為了修建
聖彼得大教堂，把天花板給拆了，還把銅、金箔都給化了，拿來
修祭壇上的天蓋。敗家子真是哪兒都有！以至於拉丁語裡有句諺
語，「巴波里（barbara，野蠻人的意思）沒做的事，巴貝里尼
（Barberini，烏爾巴諾八世的姓氏）做了」，說的就是這件事。

　　無論如何，萬神殿是古羅馬時期建築藝術的結晶，對整個西
方建築的影響是極大的。只看文藝復興時期歐洲的許多建築，乃
至美國維吉尼亞大學的圓形大廳、哥倫比亞大學圖書館、傑佛遜
紀念館、澳大利亞墨爾本的州立圖書館，甚至中國北京的清華大
學大禮堂，都能看到萬神殿的影子。

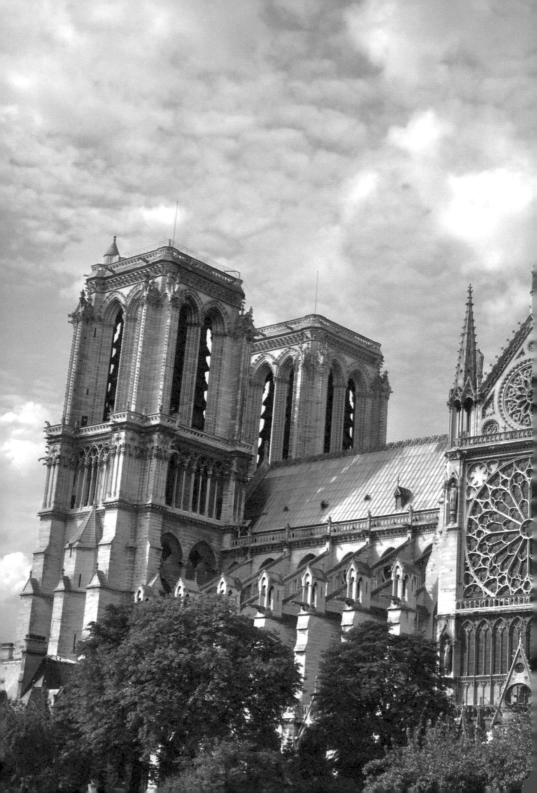

第 2 章

中世紀
歐洲建築

所謂的歐洲中世紀，是指從西元五世紀西羅馬
帝國滅亡，到十五世紀文藝復興開始的這段長達一千
年的時期。這一時期，古希臘和古羅馬遺留下來的文
化，被教會認為是世俗的、罪惡的，而慘遭破壞。這
一時期的建築，多半是教堂；文化，多半與《聖經》
有關；國家，多半是些四分五裂的農業小國。就連占
統治地位的基督教，也在長期互相殺戮後分裂成了西
歐的天主教和東歐的正教。這兩大教派占的地方不
同，信仰及文化也不盡相同。

東羅馬帝國建築

羅馬帝國的事情就壞在最後一個統治者戴克里先（Diocletianus）身上。他一上臺就稱帝。這也就罷了，最糟的是後來他弄出兩個繼承人來。那兩人一登臺就開始打，直到其中一位的兒子君士坦丁（Constantinus）打敗了另一邊。西元 330 年，君士坦丁一世在位於博斯普魯斯海峽東岸的戰略要地「拜占庭」建立了新首都，將其命名為「新羅馬」（Nova Roma）。在他死後，人們就以他的名字命名了這座城市。1453 年，君士坦丁堡落入鄂圖曼帝國手中，改名為伊斯坦堡。這又是後話了。

鼎盛時，東羅馬帝國占據了幾乎整個義大利、整個希臘、整個土耳其、大半個埃及、北非和伊比利亞半島的邊角。實在不小啊！而且都是文明高度發達之古國的故土。

這裡要說一點跟建築無關的事。以前我不明白東羅馬帝國跟拜占庭什麼關係。後來才知道，人家一直稱自己為「東羅馬帝國」。直到十六世紀，東羅馬帝國都被滅了，有個研究歷史的德國人認為這個名字跟羅馬帝國容易讓人混淆，於是在歷史書裡稱它為「拜

君士坦丁一世像

占庭」。不過我覺得這個名字挺好聽，時不時就用兩下子。

　　西元五至六世紀時，東羅馬帝國可是個大帝國。不但大，而且強盛。這得益於君士坦丁一世的強大。

　　在君士坦丁一世的統治下，東羅馬帝國迅速成為一個軍事專政的國家。這樣做的好處是用強制的手段，克服了連年征戰帶來的經濟危機，因而多次打退法蘭克人和哥德人（Goths）的進攻，使得東羅馬帝國保持了近兩百年的繁榮。他制定的一些法規，如屠夫和麵包師為世襲職業，禁止佃農離開租種的土地，雖然在一定程度上提高了生產力，卻使得依然存在的奴隸的生活每況愈下。這為東羅馬帝國的分裂埋下了炸彈。

由於君士坦丁一世皈依了基督教（他是第一個信奉基督教的羅馬皇帝），使得本來受迫害的基督教在一百年之內成了在東羅馬帝國，繼而在整個歐洲占支配地位的宗教，從而間接導致了近一千年的由宗教主導的黑暗歐洲中世紀。這可能是他沒有想到的結果。

現在，讓我們來看看這一時期東羅馬帝國在建築上做出了哪些輝煌的成就。

在君士坦丁時代，國家大權還掌握在皇帝手裡，因此，建築活動主要是適應皇族和貴族的世俗生活需要。也就是說，建築以滿足吃喝玩樂和祭祀為主。東羅馬帝國出現了大量的城市、道路、宮殿、跑馬場和東正教教堂。其中最值得稱道的是君士坦丁堡的聖索菲亞大教堂（Sancta Sapientia，編注：2020 年土耳其當局決定將其改建為清真寺）。這個教堂之所以雄偉異常，是因為它吸收並發展了穹頂技術。由於東正教不太重視聖壇上的儀式，而主張教徒之間的親密交流，因此教堂內部有一個集中的大空間是很必要的。而且，這種集中式的建築特別適合做為帝國所需要的紀念性建築。

讓我們先從聖索菲亞大教堂的平面看起。

從聖索菲亞大教堂平面圖裡，我們可以看出兩點：一是有四個大厚牆墩托住上面的穹頂；二是中央大廳遠遠大於聖壇。這跟以後我們要講到西歐的巴西利卡（Basilica）式十字形教堂平面是完全不同的。

如果看不懂厚牆墩跟穹頂的關係，那再來看看聖索菲亞大教堂半剖面軸測圖。我們在這張圖上可以比較清楚地看到，兩個厚牆墩托住一個券，四個券頂住一圈水平的圓環。最大的穹頂就從圓環上拔起。

　　聖索菲亞大教堂正廳之上覆蓋著的那個中央穹頂，最大直徑達 31.24 公尺，高 55.6 公尺。穹頂直徑比萬神殿的穹頂直徑少了三分之一，但高度卻多了四分之一。穹頂下是圓環和連綿的拱廊。其下方的四十個拱形窗戶用於引進光線，使室內呈現出絢麗的顏色。由於經歷過為數不少的維修，穹頂的底座已經不是絕對圓形，而是略呈橢圓形，其直徑介於 31.24 公尺至 30.86 公尺之間。

　　如何在立方體的建築上放置圓形穹頂，一直是古代建築學上的難題。聖索菲亞大教堂給出的解決之道是帆拱，即用類似籃球外皮的四個三角凹面磚石結構，將世界上最大的圓頂之一架設在恢宏的大廳之上。圓頂的重量由四根巨型柱子支撐，圓頂看似就在這些柱子的四個大拱形之間浮起。在東西兩端各有兩個半圓穹頂分散重量，每個半圓穹頂又將其壓力進一步分散至三個較小的半圓穹頂上。

　　教堂內一共使用了一百零七根柱子。柱頭大多採用華麗的科林斯柱式，柱身上還增加了金屬環扣以防止開裂。大教堂最大的花崗岩圓柱高 19 至 20 公尺，直徑約 1.5 公尺，重 70 噸。查士丁尼一世（Justinianus I）曾下令將巴勒貝克、黎巴嫩的八根科林斯柱式拆卸下來，並運送到君士坦丁堡建造聖索菲亞大教堂。

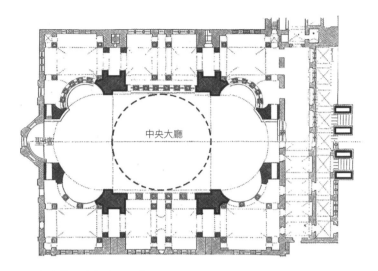

聖索菲亞大教堂平面圖

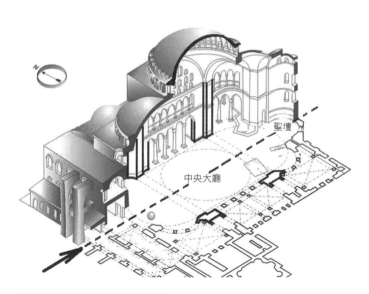

聖索菲亞大教堂半剖面軸測圖

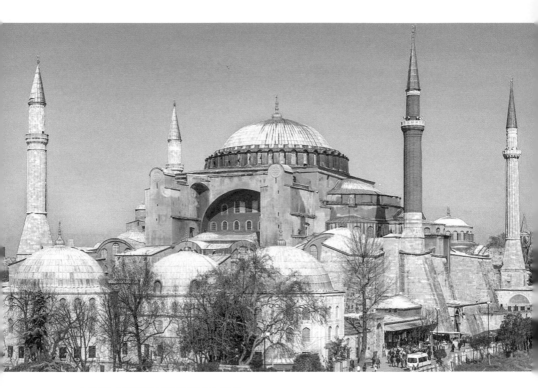

土耳其 伊斯坦堡 聖索菲亞大教堂

與主要使用大理石的古希臘建築，以及主要使用混凝土的古羅馬建築不同的是，聖索菲亞的主要建築材料為磚塊。

　　大教堂室內地面鋪上了多色大理石、綠白帶紫的斑岩，以及金色的鑲嵌畫，在磚塊之上形成邊框。這些覆蓋物蓋住柱墩，同時使整個室內看起來更加明亮。

　　我個人覺得它的主體四周堆了好幾個包，顯得有些亂。在近處根本看不見穹頂，要到很遠的地方才能一睹芳容。四周的尖塔也不怎麼好看。

　　在聖索菲亞大教堂之後，於西元六世紀統治拜占庭的皇帝查士丁尼一世，一心想要建一個從東到西的大羅馬帝國。長期的戰爭消耗了大量國力，從此，拜占庭再也沒能有什麼像樣的建築了。查士丁尼一世死後，先前征服的地區大都喪失了。不過，瘦死的駱駝比馬大，東羅馬帝國又苟延殘喘了好幾百年，幾次的十字軍東侵雪上加霜地給它造成了毀滅性的打擊。後來蒙古人又橫掃了一下子，東羅馬帝國就更加衰敗，終於在十五世紀時被鄂圖曼帝國攻陷，末代皇帝君士坦丁十一世戰死。東羅馬帝國正式滅亡。

中世紀西歐建築

現在，我們回過頭來看看西歐的情況。

在中世紀歐洲，除了法蘭西王國、大半個伊比利亞半島，和當時還是東法蘭克王國的德國等之外，東羅馬帝國給西歐就沒留什麼跟文明古國沾邊的好地方了。這些本來就不怎麼樣的地方，還曾經被當時更加沒文化的民族入侵多年，形成了一堆封建領主管著的小國。在這些地方，農民忙著種地，領主忙著收租子，沒有人有能力、有興趣做建築。因此古希臘、古羅馬的那些精湛的手藝，好幾百年沒人用，都荒廢了。沒有了統一的國家，倒有統一的教會：基督教。教堂、修道院幾乎成了從五世紀到十五世紀這段時期，唯一大型的公共建築了。

不過，封建制度在生產力方面比奴隸制度更進步：給自己種地總比帶著鐵鍊子給奴隸主種地積極性高多了，打的糧食也更多了。教會集中了大量的錢財，又有虔誠聽話的信徒當勞動力，建一些宏偉的教堂就是順理成章的事兒。

西歐的教堂因為是由教會來操辦，因此體現教義的需求大大

增加，祭拜聖壇成了教堂內最主要的宗教活動。這樣一來，曾經在小範圍流行過的巴西利卡式十字形平面受到極大的歡迎。這種十字橫長豎短。長的那一橫用於建築的主軸。一頭是入口，另一頭是聖壇。人進去以後到聖壇的距離比之前更長，這就增加了教堂的神祕性。短的那一豎可當作輔助房間用。更重要的是，這種十字布局跟耶穌受難的十字架有異曲同工之妙。

　　至於立面形式，那就是多種多樣的了，看所在地區的傳統和愛好而定。

　　在法國，從十世紀開始流行哥德式建築。「哥德」這個詞的來源其說不一。有人說是指日爾曼人的一支哥德人（Gothic），還有人說來源於德語的上帝（Gott）。其實哥德式是植根於羅馬式的。但羅馬式的券拱式頂子太過厚重，窗子太小，室內暗到幾乎伸手不見五指。而熱衷於吸引民眾信教的基督教會需要一種建築形式來表現宗教的威嚴，尤其在王權仍占統治地位的法國。於是，在封建領主的土地上漸漸專業化的建築師，乃至工匠創造的十字拱、骨架券及更顯高聳的尖券，恰恰符合了建造者的要求。這種新的建築形式，當時被稱作「法國式」（Opus Francigenum）。文藝復興後，被一幫時髦人士貶義地稱之為「哥德式」。因為當年的哥德式標榜崇高、神祕、孤獨、絕望等。

　　哥德式建築的特點是：肋骨式的架券、帶尖的拱券（尤其在入口處）、鏤空加花格的窗、花玻璃鑲嵌窗。作為教堂建築，平面依然是巴西利卡式十字形的。

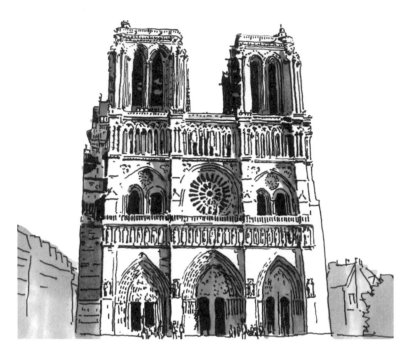

巴黎聖母院正立面

　　這些文字的形容可能不大好懂，但從建築外形上，你一看那種瘦骨嶙峋的、頂上尖尖的教堂，九成就是哥德式。

　　初期的哥德式誕生在法國等地。其中最出名的要算是巴黎聖母院（Notre-Dame de Paris）了。它始建於 1163 年。雖然它的頂子不是尖的，但從結構體系、尖券、花窗等方面看，它還是很「哥德」的。尤其看它的側面，簡直就是仿人類的肋骨。可惜的是，2019 年四月的一場火災，把聖母院的屋頂尖塔和主體木結構屋頂給燒毀了。所幸整體結構尚在。

巴黎聖母院側面

　　日前已經展開修復工程，完全修復可能需要二十年以上。

　　哥德式之所以受到教堂建造者的青睞，從內部空間看就更明

白了。它利用肋骨式的尖券，營造出高聳的空間和硬質的室內裝

修材料（光禿的磚柱子及大面積沒窗簾的玻璃窗）。這種硬質材

料是不吸音的，也就是說，它反射聲音的能力極強。如果你喜歡

在洗澡時引吭高歌，會發現那裡比在曠野裡回音大，因而好聽，

就是體現這個道理。回音的長短，建築上稱作「交混迴響時間」。

這個時間長了，就使得神父的話語和管風琴的樂音帶有天外之音

的神祕感。你可以設想一下，神父的一聲洪亮的「孩子們——們——們——們——」在屋子上空「嗡嗡」地響上五秒鐘，會讓人們的心裡產生多麼神聖的感受。

同時期其他的建築物，在中世紀歐洲能看得上眼的，大概就剩義大利威尼斯的聖馬可廣場（Piazza San Marco）了。說是廣場，其實它是一組建築和鋪地的組合。這組建築包括總督宮、聖馬可大教堂、聖馬可鐘樓和新舊行政官邸大樓、聖馬可圖書館，再加上運河，就圍成了一個長170公尺、寬80公尺（東）至55公尺（西）的一個奇形怪狀的廣場。

其中最熱鬧的建築物要算是聖馬可大教堂了。因為有了這傢伙，廣場賴以得名。這座教堂始建於829年。它的式樣完全是個雜湊，既有哥德式的尖，又用了羅馬式的圓券門，外加五個拜占庭東正教的洋蔥頭頂。後來維修時甚至又混入了文藝復興時期巴洛克的風格。簡直像金庸筆下的令狐沖被輸進桃谷六仙的真氣，又夾雜了許多別人的真氣一樣，亂七八糟。但因為它大，又輝煌（裡外共有五百多根白色大理石柱子），還有聖馬可廣場和運河滋潤著它，遊人整天在這裡摩肩接踵。

廣場中另一個重要的建築就是總督宮。這個三層的龐然大物其實主要不是為總督辦公用的。首先，底層的券廊顯然是為行人或遊人躲陰涼避風雨用的。其次，最上層大片的實牆面用小塊的白色和玫瑰色交替貼成席紋圖案，固然是為減輕牆面的沉重感，當然也是給整個廣場增添了活躍而溫柔的氣氛。

聖馬可大教堂

　　二層的廊子上，柱子的數量比下層多了一倍，纖細而華麗，辦公用得著嗎？想來也是裝飾作用大於實用的。

　　某日，我和先生去拉斯維加斯，入住威尼斯人酒店。

聖馬可廣場

剛走到近處，我扭頭一看，咦？這不是威尼斯聖馬可廣場的總督宮嗎？我雖然沒去過威尼斯，但當年教我們西方古代建築史的陳志華先生對聖馬可廣場青睞有加，講起來形聲繪色，以至於我對這棟建築很熟悉。再往右一看，哈！紅磚的大鐘樓高高豎起，簡直是半個聖馬可廣場。

　　大鐘樓也是聖馬可廣場的一大亮麗的風景線，以其高聳的尖頂和濃重的紅色向遊人們招手致意。

總督宮

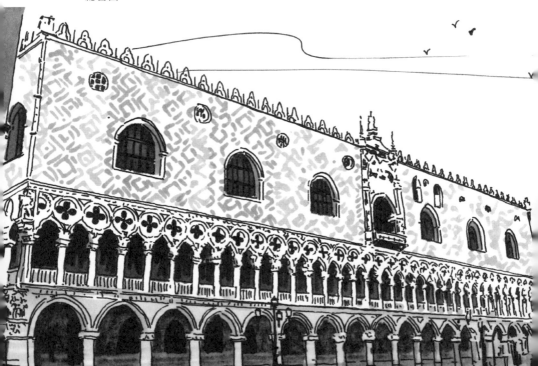

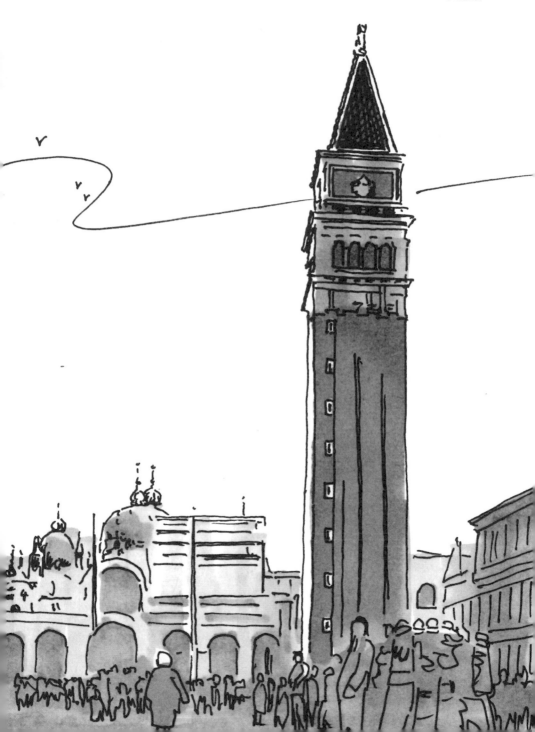

大鐘樓

第3章

歐洲建築

文藝復興時期

　　中世紀的歐洲摸著黑熬到了十四世紀，終於迎來了光明——文藝復興開始了。所謂的文藝復興起始於十四世紀後半，到十六世紀結束。在一百六、七十年裡，文藝復興帶來了科學與藝術革命時期，才揭開了近代歐洲歷史的序幕。

　　生產力發達了，人們就有了更高的文化要求。

　　建築也隨之進入一個新階段，逐漸擺脫了教會和封建領主狹隘的束縛，創新的欲望在建築師和工匠的腦子裡開了鍋。人們從滅亡的拜占庭宮殿裡刨出的圖紙、從希臘羅馬廢墟裡挖出來的殘垣斷壁裡，發現了他們祖宗所創造的，卻被埋沒了幾百年的好東西。在沒有更多的發明之前，先從這裡學兩手，不失為事半功倍的好辦法。

義大利建築

義大利很早就出現了各自為政的小型共和國，如佛羅倫斯、熱那亞等。一般認為文藝復興這個熱切地向古人學習的運動，是從古羅馬的鄰居那裡開始的。事實上，「文藝復興」這個詞來源於義大利語的 Rinascimento。這個詞是「ri」（重新）和「nascere」（出生）組合起來的。這意思再明白不過了。

文藝復興的產物不單單是建築。打先鋒的應該是繪畫。因為繪畫容易，一支筆，一堆顏料，加上一個大腦和一雙手。總之，一個人就夠了。這一時期的繪畫和雕塑很多都是我們耳熟能詳的，比如達文西的〈蒙娜麗莎〉、米開朗基羅（Michelangelo）的〈大衛〉和〈維納斯的誕生〉，都是擺脫了純宗教色彩的名作。

米開朗基羅是一位真正的大師。他以高超的雕刻藝術馳名世界絕不是偶然的。

有人問他：「你是怎樣雕刻的？」

他回答道：「拿一塊大理石，去掉多餘的部分。」

多幽默啊！還有有意思的故事呢。

在米開朗基羅創作〈大衛〉的時候，佛羅倫斯市的執行官（市長）來視察工作。他看到這個五公尺高的，已經完成大半的東西，非常震驚。他倒是沒打算給大衛穿上褲衩，但還是要表現一下市長的派頭，就退後了兩步，瞇起眼睛指指點點：「啊，不錯，但是這個鼻子，我看有點高了，應該去掉一點。」

　　米開朗基羅明知道那鼻子不能再去了，但上司的意志是不能違抗的。於是他從架子上下來，也瞇起眼睛看了一會兒，然後，趁執政官不注意，撿起一小把大理石渣，又爬上了梯子。他拿起鑿子，假裝在大衛的鼻子上「噹！噹！」地鑿著，隨之往地上撒大理石渣。撒完了，他恭恭敬敬地問執政官：「現在呢？」

　　執政官摸摸鬍子：「嗯，現在好多啦，正好！正好！不錯！不錯！」然後滿意地離去，還逢人便說他的鑑賞能力如何高，連米開朗基羅都聽他的。

　　怎樣對付愚蠢的上司，米開朗基羅給我們做出了榜樣。

　　至於建築界，最早的作品是義大利佛羅倫斯主教座堂（也叫聖母百花聖殿，Cattedrale di Santa Maria del Fiore），最後一件作品是梵蒂岡的聖彼得大教堂（Basilica di San Pietro）。其實世俗建築也有不少出色的，但畢竟名氣不如它們大，我們就來看看這兩件。

　　佛羅倫斯主教座堂本身一般，但它那「大腦袋」太出色了。這個主教座堂是十三世紀末，行會從貴族手裡奪取了佛羅倫斯國的政權後，當作共和體制的紀念碑而建的。1367年，自由工匠們開始討論這個建築物的方案時，曾立下豪言壯語，一定要造一個

「人類技藝所能想像的最宏偉、最壯麗的大廈」。可惜，好幾十年過去了，理想也沒照進現實，直到一個人出現了，他的名字叫菲利波・布魯內萊斯基（Filippo Brunelleschi）。為了設計這個穹頂，三十七歲的他隻身跑到羅馬，在那兒一待就是好幾年。他測繪古建築，鑽研拱券技術，連一個插鐵樺的凹槽都仔細量過。回到佛羅倫斯後，他不但做了穹頂的模型，連鷹架如何安置都做上去了。在1418年的招標會上，他一舉奪標，同年開工建設。整個施工過程，他都登梯爬高親身參與。1431年，主體穹頂完工。1436年，前前後後花了一百四十年的整個建築完工！

　　可知那句話是放之四海而皆準的啊：「沒有人能隨隨便便成功。」

佛羅倫斯主教座堂

布魯內萊斯基的這個穹頂不是整體的半球。
他用八根肋骨做骨架，之間用了兩道環箍，以免
它們散了架子。這八根肋骨坐在八個墩子上。而
這些墩子下面是 12 公尺高、4.9 公尺厚的鼓座。
鼓座距離地面 43 公尺，頂端距離地面 91 公尺。
為了避免工人在這麼高的鷹架爬上爬下，上面甚
至設了小吃部，供應食物和酒。

我們把佛羅倫斯主教座堂的這個穹頂，與
拜占庭時期聖索菲亞大教堂的穹頂比較一下，不
難看出，聖索菲亞大教堂的頂子是羞澀地猶抱琵
琶半遮面，而佛羅倫斯主教座堂的這一個，全身
裸露在世人面前，絲毫不遮遮掩掩，顯示出設計
師的勇氣和高超的施工技術。這個大東西總高有
107 公尺，真應了胖翻譯官的那句話了：「高！
實在是高！」（語出電影《小兵張嘎》）一旦建
成，馬上就成了佛羅倫斯的地標和天際線的構圖
中心。

下面要介紹的一個小東西建在羅馬，叫作
「談比愛多」。這是我音譯的詞。

佛羅倫斯主教座堂穹頂

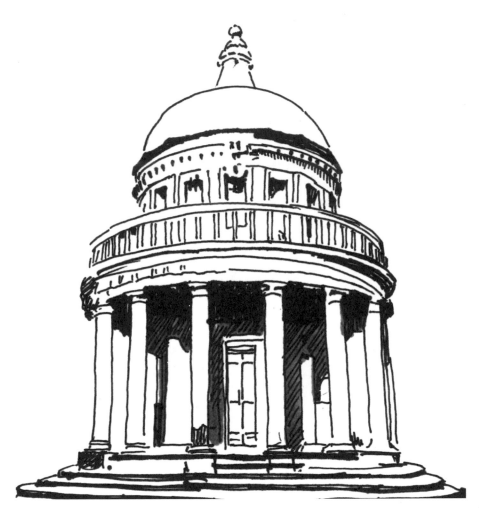

坦比哀多小堂

我翻譯的地名還有：「死丫頭」（Seattle，一般翻譯成「西雅圖」）、「三地野狗」（San Diego，一般翻譯成聖地牙哥）、「三塊饅頭」（Sacramento，一般翻譯成「薩克拉門托」）。我覺得本人的版本更接近英語原發音，可惜我的版本沒人承認。

　　開個玩笑，怕您睡著了。在教科書上，這個小東西的名字是「坦比哀多」，也是譯音，原文是「Tempietto」。我猜是小廟的意思。別看這個直徑僅6公尺、柱高不過3.6公尺的小堂不大起眼，在建築史上可是很有地位。

　　首先，它的設計者多納托・伯拉孟特（Donato Bramante）就很了不起。他跟佛羅倫斯主教座堂的設計者布魯內萊斯基一樣，對古羅馬藝術也心儀之極，也是一股腦兒地前往羅馬城，裡裡外外地研究廢墟好幾年。其次，「坦比哀多」這東西還真好看。它的集中式體型、飽滿的穹頂、圓柱形的神堂，外加一圈十六根多立克柱子，使得它有虛有實、體型豐富、構圖勻稱，成了後世爭相模仿的樣板。

梵蒂岡宗教建築

　　文藝復興時期的最後一個，也是最雄偉壯觀的建築，是位於梵蒂岡，做為世界天主教中心的聖彼得大教堂。直到今日，每年耶誕節時教皇都會在這裡接見從世界各地趕來的信徒。

　　要說這個大教堂的誕生，是真叫艱難。十六世紀初，教皇決定重建幾百年前的聖彼得教堂。此時正值文藝復興時期，在外敵不斷入侵的情況下，人人盼望國家強大起來。想起自己祖宗曾經創下的羅馬帝國，愛國情懷鼓動著建築師多納托・伯拉孟特。他發誓要建一座亙古未有的巨大建築，「要把羅馬城的萬神殿舉起來，放到和平殿的拱頂上去」。

　　伯拉孟特最初的方案是希臘十字，橫豎一樣長，因而有了一個集中空間。頂上當然也得要有穹頂，總之，就是坦比哀多小堂的放大版。1505 年，這個方案被初步通過。但熱衷於宗教形式的人提出異議：聖壇放在哪裡？如何突顯它的地位？唱詩班和講經的神父站在哪裡？難道要跟信眾混為一談嗎？

　　在一片反對聲中，熱愛建築藝術甚於宗教儀式的教皇儒略二

世（Julius II，又譯猶利、尤里烏斯）堅持伯拉孟特的方案。新教堂於1506年開工了。

蓋了八年，這八年也就是打了個基礎吧。然後，伯拉孟特去世了。接替他的是著名的宮廷畫師拉斐爾‧聖齊奧（Raffaello Sanzio）。他秉承新教皇的意思，把平面改回到巴西利卡式十字形，也就是說把整個平面拉長了，聖壇因而突出了。

幸虧，或者說不幸的是，改建工程沒進行多少，羅馬被西班牙人攻陷，加上德意志的馬丁‧路德（Martin Luther）為了反對教皇以賣「贖罪卷」的名義集資建教堂，引發改革新教運動。新教和天主教忙著打仗，大教堂停工了。

直到1547年，教會委託米開朗基羅主持大教堂工程。米開朗基羅抱著「要使古希臘羅馬建築黯然失色」的雄心壯志開始工作。首先，他撿起了伯拉孟特的集中式方案，稍做妥協地把入口處拉長一些，並加強了支撐穹頂的四個角墩子，以便建一個前所未有的大穹頂。與此同時，他減小了四角的四個小穹頂，以突出主穹頂。

主穹頂直徑42公尺，接近羅馬萬神殿，而高度卻比萬神殿高了將近三倍。就穹頂本身而言，它幾乎是半球的造型，比佛羅倫斯主教座堂顯得豐滿多了。

可惜，後來的一位不懂美學、只懂宗教的教皇，拆去了米開朗基羅設計的正立面，加了一段三跨的巴西利卡式大廳。以至於人們在大教堂前面完全看不見雄偉的穹頂。從藝術和構圖方面看，穹頂的統領作用沒有了。

聖彼得大教堂

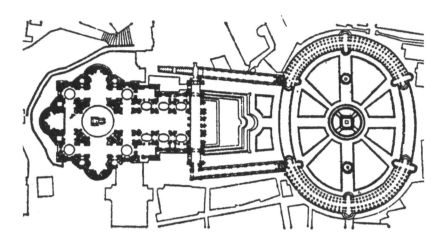

聖彼得大教堂和廣場平面

　　也就是說，米開朗基羅下的功夫大多白費了。柱子的安排也
顯得凌亂。大教堂構圖被破壞，象徵著文藝復興時代的結束。

　　儘管受到損壞，聖彼得大教堂還是以它空前雄偉的姿態令世
人矚目。

　　某年我和丈夫、女兒、女婿去梵蒂岡，想進去看一看米開朗
基羅著名的雕塑〈哀悼基督〉，結果我們兩個女人卻進不去。你
猜為什麼？說出來都可笑，因為我們穿的是短褲，而不是拖地長
裙。幸虧被攔在外面的不只我們，不顯得怎麼孤單。眾門外漢無
奈地環顧四周，才發現有事先知道的人，特地帶了大床單什麼的，
在門外臨時裹上，混進去再說。我們可傻了，在外面的牆根坐了
兩個鐘頭！

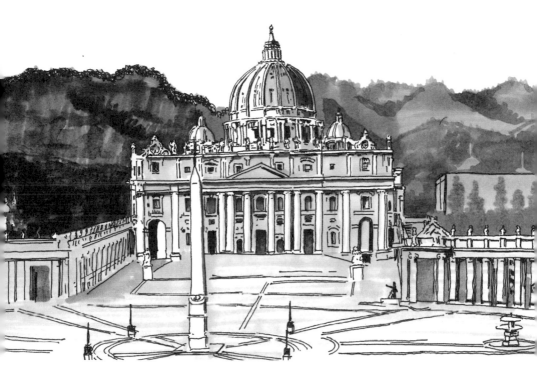

聖彼得大教堂

哎，事先蒐集情報真的很重要啊！

這尊我沒看到的雕塑的動人之處，在於面對營養不良、骨瘦如柴，又被人害死的兒子，瑪利亞不是捶胸頓足地號啕大哭，而是陷入極度悲哀以至於沒有了表情。我覺得這比什麼都更能表現出一個絕望的母親的心情。

米開朗基羅真不愧是大師啊！

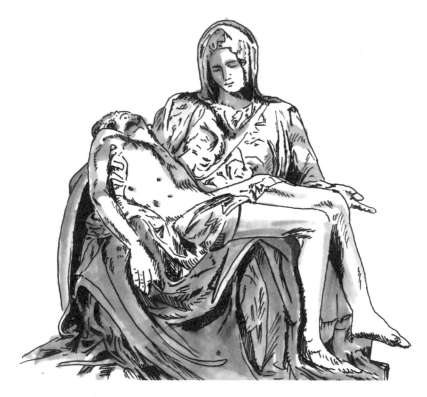

〈哀悼基督〉

法國的三大宮殿

　　1337 年至 1453 年，英法之間打了一場曠日持久的戰爭，號稱百年戰爭。起因大概是西元十世紀，法國國王收服了諾曼人並給他們一塊封地：諾曼第。也就是說，諾曼第成了屬於法國的附屬國。後來，能征善戰的諾曼人越來越勇，甚至打到英倫三島去並成了英格蘭的王。這位新英王心裡說，我也是一方諸侯了，卻總是得給法國國王下跪，這算怎麼一回事啊！而且一個不留神，法國還把諾曼第給弄回去了。英國不高興，就開打了。你來我往地打了一百一十六年。這段期間，哪國都不好過，弄得民不聊生的，也沒心思蓋房了。

　　最終，法國算是勝利了，這給法王增添了不少威望。正如路易十四的權臣高爾拜向國王進言：「如陛下所知，除了赫赫戰功外，唯有建築物最足以表現君王的偉大與氣魄。」路易十四一高興，停下了本已荒廢多年的城市建設，大建宮殿。

　　這一時期著名的有楓丹白露宮、羅浮宮和凡爾賽宮。

　　楓丹白露（Fontainebleau），法語的意思是「美麗的泉水」，可見其風景之優美。

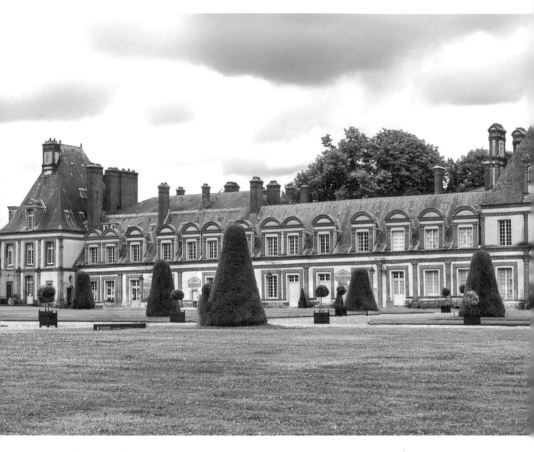

楓丹白露宮

　　早在 1137 年，路易七世就在離巴黎 60 公里的這塊地方建了
國王的狩獵行宮。後來幾經改建。十六世紀時，法蘭索瓦一世
（François I）羨慕羅馬的建築，把它改造成文藝復興風格加法國

傳統風格的大型宮殿和花園。自此，有的國王在這裡常住，有的在這裡結婚、打獵或接待外國元首。就類似於清朝的圓明園。

楓丹白露宮周圍有 1.7 萬公頃的森林，建築的主體包括一座塔、六座王宮、五個院落和四個花園。

羅浮宮建於 1204 年，是一座真正的王宮。它位於巴黎市中心，塞納河邊。這裡曾先後居住過五十位國王、王后。

說起羅浮宮的設計建造，又是一本難念的經。羅浮宮始建於十二世紀末（1190 年動工），最初其實是用作監獄與防禦性的城堡，四周有城壕，其面積大致相當於今羅浮宮最東端院落的四分之一。

十四世紀，法王查理五世不知道哪根筋一動，覺得這座監獄比位於塞納河當中的城島（西岱島）的王宮更適合居住，於是搬遷至此。在他之後的法國國王，大概想起這裡曾經是監獄，心裡有點不舒服，再度搬出羅浮宮，直至1546年，法蘭索瓦一世才成為居住在羅浮宮的第二位國王。法蘭索瓦一世很喜歡河邊的這塊地方，於是命令建築師皮耶・勒柯（Pierre Lescot）按照文藝復興風格對其加以改建，於1546年至1559年修建了今日羅浮宮建築群最東端的卡利庭院（Cour Carree）。

1564年，已經當了王太后的凱薩琳·德·麥地奇（Catherine de Médicis），忍受不了丈夫亨利二世給情人戴安娜做的無處不在的雕像，在羅浮宮對面修建杜樂麗宮（Palais des Tuileries，又稱杜伊勒里宮），自己住到杜樂麗宮圖清靜去了。對羅浮宮的擴建工作再度停止。

五十年以後，孫子輩的亨利四世和路易十三，對祖宗們的愛恨情仇早已淡漠，於是修建了連接羅浮宮與杜樂麗宮的花廊，把兩個橫條連成了一體，成了如今所見的「Π」形平面。

1667年，路易十四命令克洛德·佩羅（Claude Perrault）和路易·勒沃（Louis le Vau）這兩位建築師，對羅浮宮的東立面按照法國文藝復興風格（法國古典主義風格）加以改建，改建工作從1624年持續到1654年。

楓丹白露宮的中心部分

1682 年，法國宮廷移往凡爾賽宮後，羅浮宮的擴建再度終止。路易十四曾打算把羅浮宮給拆了，但後來讓人一勸，又改了主意，讓法蘭西學院、紋章院、繪畫、雕塑學院及科學院，搬入羅浮宮的空房。

　　1750 年，路易十五又打算拆除羅浮宮。但由於缺乏足夠的金錢來雇工人，該宮殿得以倖存。真不明白這兩位國王在想什麼，好好的建築，幹嘛老是要拆呢？

　　羅浮宮的東立面是歐洲古典主義時期建築的代表作品。羅浮宮自東向西橫臥在塞納河的右岸，兩側的長度均為 690 公尺，整個建築壯麗雄偉。它的東立面全長約 172 公尺，高 28 公尺，上下按完整的柱式分為三個部分：底層是基座，中段是兩層高的巨柱式柱子，再上面是簷部和女兒牆。主體是由雙柱形成的空柱廊。中央和兩端各有凸出部分，將立面分為五段。遺憾的是法國傳統的高坡屋頂不見了，被義大利式的小坡頂取而代之。羅浮宮東立面在高高的基座上開了小小的門洞供人出入。用來展示珍品的數百個寬敞的大廳富麗堂皇，大廳的四壁及頂部都有精美的壁畫及精細的浮雕。

　　法國國王對藝術品的收集始於法蘭索瓦一世時期，法蘭索瓦一世曾從義大利購買了包括油畫〈蒙娜麗莎〉在內的大量藝術品。以後的歷代國王都不惜重金從義大利、法蘭德斯（Vlaanderen）和西班牙購入藝術品。1793 年八月十日，法蘭西第一共和國政府決定將其改為博物館向公眾開放，命名為「中央藝術博物館」。十一月八日，博物館正式開放，展出了 587 件藝術品。

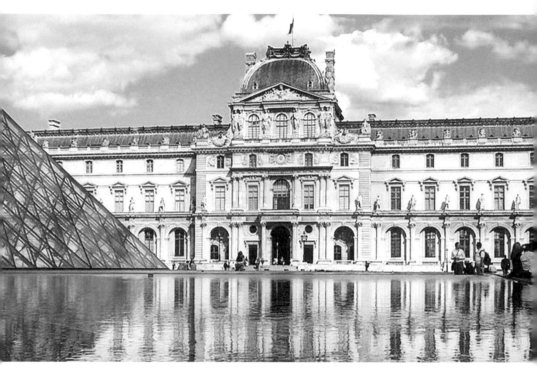

法國 巴黎 羅浮宮

　　二次大戰期間，眼看德國軍隊要打進來了，政府打開羅浮宮的大門，號召巴黎市民把珍貴的藝術品能搬的都搬回家去，來了個「藏畫於民」。當然，相關單位造冊登記了，畢竟是國寶啊。

　　戰爭結束後，博物館一聲令下，當初藏畫的人如數交回，竟無一件丟失！人民的素質多好啊！

　　如今，羅浮宮是世界四大知名博物館之一，每日遊人如織。

我之所以去羅浮宮，倒不是看〈蒙娜麗莎〉，而是看貝聿銘設計的玻璃倒三角錐形入口，人稱「玻璃金字塔」。感覺不錯，新舊結合很是獨特。

再一座著名的宮殿是凡爾賽宮。

凡爾賽宮所在地區原來是一片森林和沼澤荒地。1624年，法國國王路易十三買下一大片荒地，在這裡修建了一座兩層的紅磚樓房，用作狩獵行宮。

十六至十七世紀，巴黎不斷發生市民暴動，煩不過的路易十四決定將王室遷出混亂的巴黎城。經過考察和權衡，他決定以凡爾賽行宮為基礎來建造新宮殿。為此又徵購了6.7平方公里的土地。園林設計師安德烈・勒諾特爾（André Le N tre）和建築師路易・勒沃擔綱設計。

勒諾特爾在1667年設計了凡爾賽宮花園和噴泉，勒沃則在狩獵行宮的西、北、南三面添建了新宮殿，將原來的狩獵行宮包圍起來。原行宮的東立面被保留下來做為主要入口，修建了大理石庭院（Marble Court）。

1674年，建築師儒勒・哈杜安・孟薩爾（Jules Hardouin Mansart）增建了宮殿的南北兩翼、教堂、橘園和大小馬廄等附屬建築，並在宮殿前修建了三條放射狀大道。為了確保凡爾賽宮的建設順利進行，路易十四甚至下令十年之內在全國範圍內禁止其他新建建築使用石料。

凡爾賽宮主體部分的建築工程於 1688 年完工，而整個宮殿和花園的建設直至 1710 年才全部完成，隨即成為歐洲最大、最雄偉、最豪華的宮殿建築，並成為法國乃至歐洲的貴族活動中心、藝術中心和文化時尚的發源地。在其全盛時期，宮中居住的王子王孫、貴婦、親王貴族、主教及其侍從僕人竟達三萬六千名之多。還駐紮有多達一萬五千人的衛隊。為了安置其眾多的「正式情婦」，路易十四還修建了大特里亞農宮（Grand Trianon）和馬爾利宮。路易十五和路易十六時期，在凡爾賽宮花園中又修建了小特里亞農宮（Petit Trianon）和瑞士農莊等建築。

法國大革命時期，凡爾賽宮被民眾多次洗掠，宮中陳設的家具、壁畫、掛毯、吊燈和陳設物品被洗劫一空，宮殿門窗也被砸毀拆除。看來法國人的素質也是後來一點點提高的，過去也不行。1793 年，宮內殘餘的藝術品和家具全部被運往羅浮宮。此後凡爾賽宮淪為廢墟達四十年之久，直至 1833 年，奧爾良王朝（Maison d'Orléans）的路易 • 菲利普一世（Louis-Philippe I）國王才下令修復凡爾賽宮，將其改為歷史博物館。

凡爾賽宮宮殿為古典主義風格建築，立面為標準的古典主義三段式處理，即將立面劃分為縱、橫三段，建築左右對稱，造型輪廓整齊、莊重雄偉，被稱為理性美的代表。其內部裝潢則以巴洛克風格為主，少數廳堂為洛可可風格。

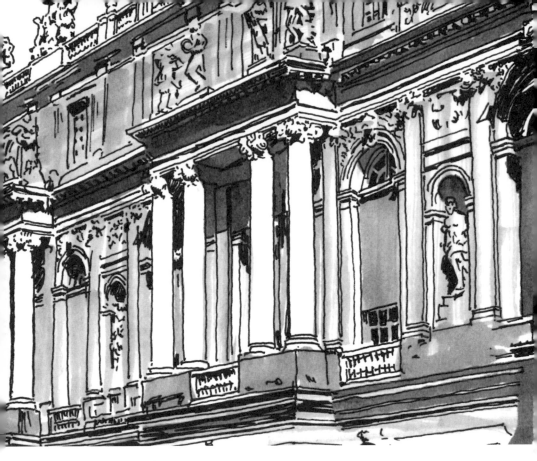

凡爾賽宮中段上層

　　凡爾賽宮的建築風格引起俄國、奧地利等國君主的羨慕和仿效。彼得一世在聖彼得堡郊外修建的彼得大帝夏宮，腓特烈二世和腓特烈・威廉二世在波茨坦修建的忘憂宮（Schloss Sanssouci），以及巴伐利亞國王路德維希二世（Ludwig II）修建的海倫基姆湖宮（Schloss Herrenchiemsee），都仿照了凡爾賽宮的宮殿和花園。

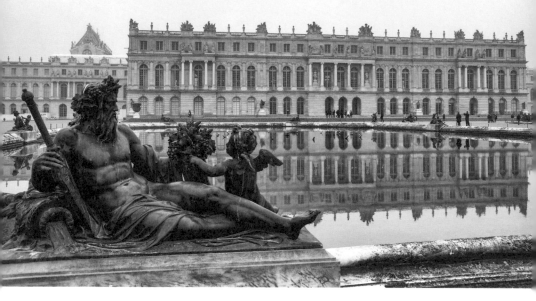

凡爾賽宮

　　但是，凡爾賽宮過度追求宏大、奢華，卻不適於人居。宮中
竟然沒有一處廁所或盥洗設備，連王太子都不得不在臥室的壁爐
內便溺。皇上如何解決內急問題，不得而知。看來，外國皇上的
待遇真不如中國皇上，走到哪兒後面都跟著抬馬桶的，捧食盒的，
拿衣服的，帶臉盆的，無比周到。

俄羅斯的「洋蔥頭」

　　俄羅斯民族是個特別的民族，很有自己的特點。建築上也是如此。

　　俄羅斯大地幾乎就是一座大森林，木材極其充裕，因而木頭成了主要的建築材料。俄羅斯寒冷多雪，木屋主要的功能就是保溫，粗大的原木在牆角處相互交叉是這種木屋的主要特徵。另外，為了不被厚厚的雪壓塌了，屋頂的坡度非常陡。

　　十三世紀，當歐洲都在進步時，俄羅斯卻被蒙古給占領了，過了兩百年暗無天日的日子了，什麼都耽誤了。

　　直到十五世紀末，俄羅斯在莫斯科大公的領導下，開始抵抗蒙古人。

　　1552年，他們攻破了蒙古人在俄羅斯土地上的最後一塊地盤──喀山汗國。幾個世紀的奴役終於結束了。當時的沙皇伊凡四世（人稱伊萬雷帝、恐怖伊凡）下令建一座紀念性強的教堂。不久，這裡埋葬了東正教聖人瓦西里・柏拉仁諾，後人就稱這座新教堂為瓦西里・柏拉仁諾教堂（又稱聖瓦西里主教座堂）了。

因為俄羅斯也信奉東正教，不免受拜占庭的影響。瓦西里・柏拉仁諾教堂就是一座摻雜了希臘風格的拜占庭式教堂建築。其特點是整座教堂由九個墩式形體組合而成，中央的一個最高，近50公尺，越來越尖的塔樓頂部突然又出現了一個小小的圓蔥頂，上面的十字架在陽光的照射下熠熠發光。在高塔的周圍，簇擁著八個稍小的墩體，它們大小高低不一，但都冠以圓蔥似的頭頂，而這些蔥頭的花紋又個個不同，它們均被染上了鮮豔的顏色，以金、黃、綠三色為主，活像是一團熊熊燃燒的火，而螺旋式花紋還造成了圓蔥頂很強烈的動感。上面各有一個大小不一的穹頂。雖然這九座塔彼此的式樣、色彩均不相同，卻十分和諧，更難得的是它與克里姆林宮的大小宮殿、教堂搭配出一種特別的情調，為整個克里姆林宮增輝添彩。大克里姆林宮坐落在教堂廣場附近，是沙皇的宮殿。

為了使世界上不能再建出這麼美麗的建築，當年的伊凡四世在教堂竣工時，弄瞎了所有參與的建築師的雙眼！這位連自己的兒子都殺的恐怖伊凡，真是什麼事都做得出來。

俄羅斯實現了民族獨立後，日益高漲的民族意識帶動了民族文化的發展，就是從瓦西里・柏拉仁諾教堂開始。自此，俄羅斯建築開始擺脫了對拜占庭文化的追摹，更多的民間傳統建築被發揚光大，形成了獨特的民族傳統建築風格。

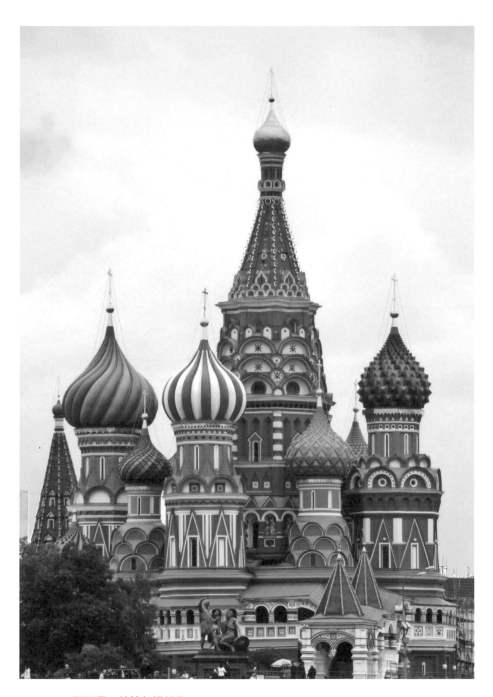

瓦西里・柏拉仁諾教堂

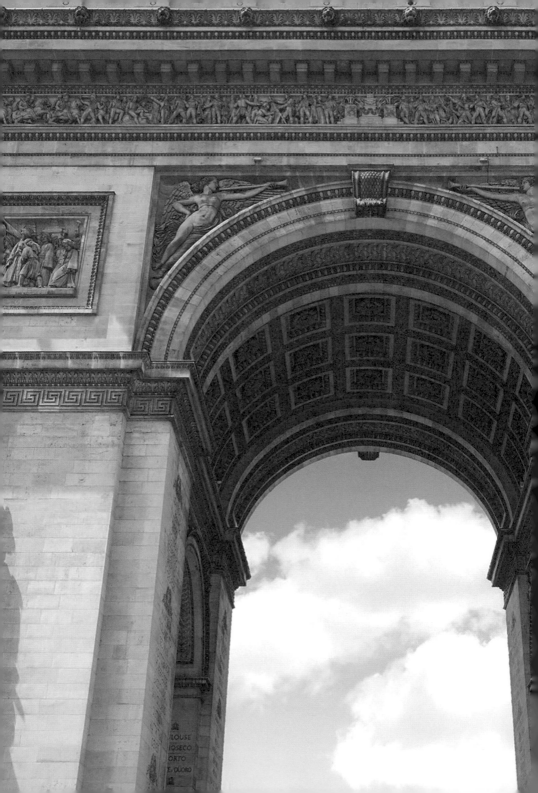

大革命時期英法建築

英國：
格林威治建築群

　　不知道為什麼，當整個歐洲還在混混沌沌的封建制度統治下四分五裂，法國和俄羅斯剛剛確立了君王的統治地位，英國卻率

格林威治建築群

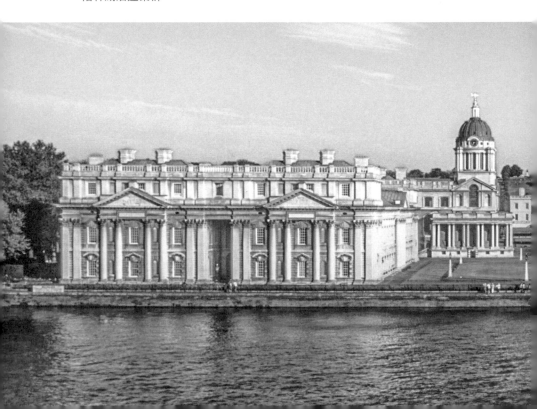

先鬧起了革命。不過那時英國還沒什麼大工廠，都是一些小作坊。鬧騰了幾年後，1649 年算是建立了共和國，但才過了十年，因為對付不了老百姓的不滿，資產階級向封建王朝妥協，斯圖亞特（Stuart）王朝復辟。又混了三十年，資產階級覺得還是自己掌權好，讓國王當擺設吧。於是，1688 年建立了君主立憲的國家，直到現在。英國女王都老邁年高了，還沒「退位」呢。

那陣子沒工夫搞建設，加上 1666 年倫敦大火，幾乎夷平了整個城市，更加沒錢了。王朝復辟期間倒是建了一些王宮，但也沒什麼自己的風格。不是仿凡爾賽，就是抄荷蘭。

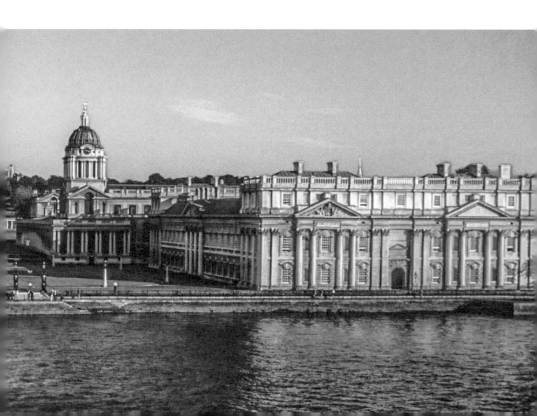

值得一提的算是克里斯多佛·雷恩（Christopher Wren）設計的格林威治建築群了。這個建築群始建於1696年，用了十九年的工夫才完工。起先是當王宮用，後來在內戰中荒廢，以後又改成海軍士兵的養老院。

　　建築群的布局還是滿氣派的，按中國的說法，它是個兩進的大院子，第一進面向泰晤士河，第二進地勢高了一些，也窄了一些。建築群體型變化很大。視線的集中點是一左一右立於轉角處的兩座塔。至於風格，就算是古典式的。柱子用的塔斯干（Tuscan）式，是後來羅馬在希臘柱式上發展的一種柱式，類似多立克。

格林威治建築群之右半部

法國：
萬神殿和凱旋門

倒是法國鬧得比較開心活躍。法國的封建體制很成熟，新興的資產階級要想推翻它，著實費了點兒勁。

1789年，資產階級就革了一回命，打跑了路易十六（後來他上了斷頭臺），希望建立君主立憲。雅各賓派（Jacobins）不滿意，又革了一回命，於1793年掌權，1794年又被顛覆。我們都看過維克多・雨果（Victor Hugo）的最後一部長篇小說《九三年》（*Quatrevingt-treize*），還有一幅半裸女人高舉著旗子帶領人們衝鋒的油畫〈自由領導人民〉（La Liberté guidant le peuple），聽說過攻占巴士底獄，說不定還會唱〈馬賽曲〉（後來成了法國國歌）。這些林林總總的熱鬧，都是同一齣戲：法國資產階級大革命。

革命帶來了思想的啟蒙運動，其直接後果是主張共和，因而當權者借用了古羅馬的共和概念，也借用了古羅馬的藝術形式，包括豎向三段、橫向五段的構圖，都被崇拜者認為是最美的。我們統稱這一時期的建築為復古派。復古派很快就席捲了整個歐洲。看來那地方確實小，什麼流行起來都很快。

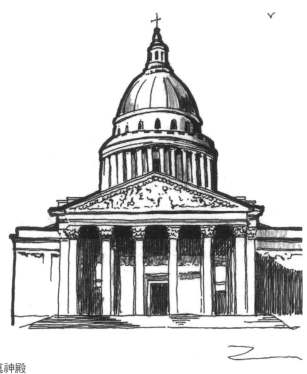

巴黎萬神殿

　　在這一大流派中，由於所復古的對象，或者說所模仿的根源
不同，又可分成三個小流派，一派為古希臘、羅馬建築復古派；
一派為哥德式建築復古派；一派為折衷派。

　　法國人主要喜歡古希臘、古羅馬。巴黎萬神殿和巴黎凱旋門
是這一流派的傑出代表。

　　巴黎萬神殿（又稱先賢祠）本來是為巴黎的守護者聖女熱納
維耶芙（Sainte Geneviève）所建的教堂，1791 年被當作偉人公墓，
並改名為萬神殿，意思大概是說偉人們都是神吧。

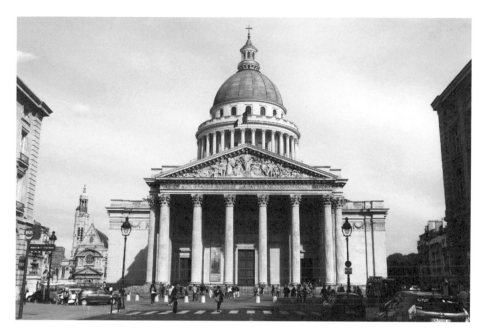

巴黎萬神殿

　　巴黎萬神殿建在一個小山崗上，平面是希臘十字，也就是說，橫豎一樣長，長寬都是 84 公尺。長軸加上柱廊，總共 110 公尺，足夠賽跑用的了。

　　巴黎萬神殿的重要成就之一是結構空前地輕。牆薄、柱子細。原來穹頂下面的柱子也特別細，後來地基沉降，基礎出現裂縫，就把柱子改成墩子，但這墩子也比同類的要小得多。萬神殿西面柱廊有六根 19 公尺高的柱子，上面頂著三角形山花，下面沒有基座層，只有十一步臺階。它直接採用古羅馬廟宇正面的構圖。穹

頂是泥捏的，內徑 20 公尺，中央有圓洞，可以見到第二層上畫的粉彩畫。穹頂是三層的，頂端採光亭的最高點高 83 公尺。它的形體很簡潔，幾何性明確，下面是方的，上面是圓柱形的，最頂上是球錐形，當中夾了個三角形。它力求把哥德式建築結構的輕快，與希臘建築的明淨和莊嚴結合起來。

把它和羅馬萬神殿比較一下，可以明顯看出它是在學習羅馬萬神殿的基礎上加以簡化的。

巴黎的另一個，也是最令人稱道的建築物要算是凱旋門了。

1805 年十二月二日，拿破崙率領的七萬三千人法國軍隊，只用了五個小時，從半夜打到清晨，就在奧斯特利茨（Austerlitz）戰役中打敗了八萬六千人的俄奧聯軍。參戰三方都是御駕親征：法國拿破崙、俄國亞歷山大一世、奧地利法蘭茲二世（Franz II）。這一仗能打勝，夠拿破崙得意一輩子的啦！我在羅浮宮見過一幅畫，表現的就是這次戰役，畫名〈奧斯特利茨的拿破崙〉（Napoleon at the Battle of Austerlitz）。為了炫耀國力，並慶祝這次戰爭的勝利，1806 年二月十二日，拿破崙宣布在星形廣場（今戴高樂廣場）興建一座凱旋門，以迎接日後勝利而歸的法軍將士。同年的八月十五日，按照著名建築師瓊夏爾金（Jean Chalgrin）的設計開始破土動工。但後來拿破崙在滑鐵盧敗走麥城，又被推翻，凱旋門工程中途停工。1830 年波旁王朝被推翻後，工程才得以繼續。斷斷續續又經過了三十年，終於在 1836 年七月二十九日，凱旋門舉行了落成典禮。這時拿破崙已經過世十五年了。

巴黎凱旋門

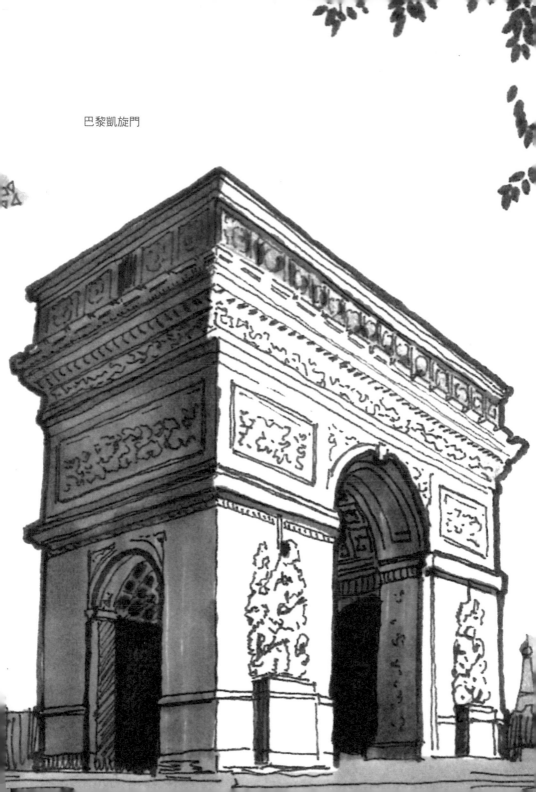

說一段題外話。「拿破崙」這個詞的翻譯實在成問題。人家名字的法語是 Napoléon Bonaparte。哪怕翻譯成「那坡里奧」，也不至於讓民國年間的軍閥韓複榘出那個笑話。韓複榘做山東省主席時（1930 年），親自給學生出了作文題：《論項羽拿破崙》。於是一位考生寫道：「話說項羽力大無比，某次戰役要丟了兵器，於是乎拿起一個破輪子掄將起來……」

　　其實凱旋門是歐洲古已有之的一種建築形式。

　　某個大人物打了一勝仗，就在某地建一座類似大門的東西。你在歐洲的許多地方，都可以看見它們。而巴黎的這座凱旋門是以古羅馬單拱形凱旋門為藍本。但它的位置極重要，在香榭麗舍大道正當中，而且規模龐大。這座凱旋門高 49.54 公尺，相當於十六層樓房，寬 44.82 公尺，厚 22.21 公尺，中心拱門高 36.6 公尺，寬 14.6 公尺。

　　在凱旋門兩面門墩的牆面上，有四組以戰爭為題材的大型浮雕。其中，著名的浮雕〈出征〉就刻在拱門的右側。拱門兩旁還有六組浮雕。

　　凱旋門的拱門可以乘電梯或登石梯上去，石梯共 273 級，上去後第一站有一個小型的歷史博物館，還有兩間配有法語解說的電影放映室。再往上走，就到了凱旋門的頂部平臺，從這裡可以鳥瞰巴黎。

　　自從這座凱旋門建好之後，去巴黎的外國人沒有不去看看的。

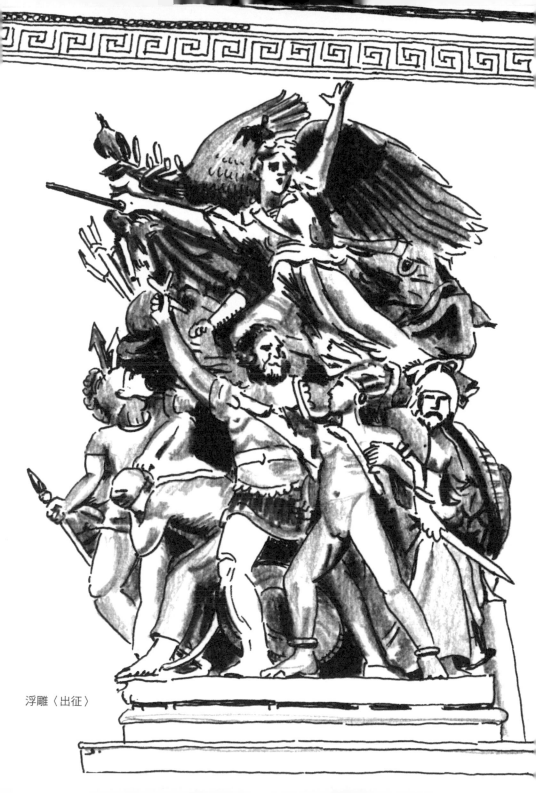

浮雕〈出征〉

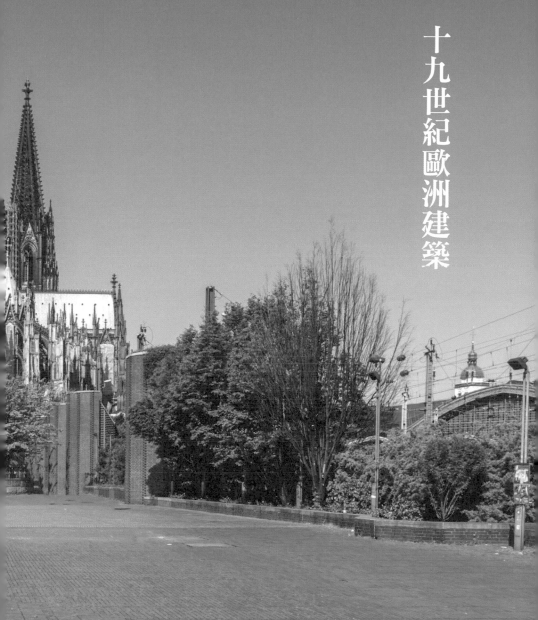

十九世紀歐洲建築

歷史的車輪轉到了十九世紀。各
式各樣的科技成果相繼問世。蒸汽機、
電器令世界的面貌大不同於以前了。

　　建築上也有了新氣象。儘管形式
上可能一時半會兒還創新不了，但由
於鋼筋混凝土的出現，結構已經悄然
地在變化著。不過，您別心急。復古
派還得折騰一陣子。

各類復古派建築

　　哥德復古派在英國典型的建築傑作是英國國會大廈（House of Parliament）。它被不同的國人翻譯成「西敏寺」或「威斯敏斯特宮」（Palace of Westminster）。現存建築完工於 1852 年，是一個

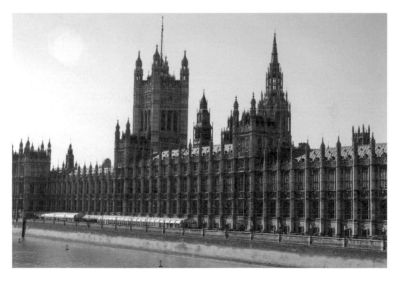

英國國會大廈

英國國會大廈（西敏寺）

由上議院、下議院、威斯敏斯特教堂、鐘樓、維多利亞塔等組成
的建築群。整個國會大廈的建築形式，都是哥德式的，強調垂直
線，注重高聳、尖峭。不過它與哥德式教堂還是有所區別的，明
顯地比較世俗化，而不是刻意地表現骨瘦如柴的感覺。

　　折衷派的建築主要盛興於法國。它的特點是以歷史為藍本，
但不拘於哪一個時代的建築，也不專注於哪一種風格，常常是將
幾種風格集於一身，故人們又戲稱之為「集仿主義」，或如北京

巴黎歌劇院

人的一道菜：「折籮」（北京方言，也作「合菜」，指吃完酒宴後將沒有被動過的菜倒在一起而成的菜）。較為典型的例子是擁有兩千兩百個座位的巴黎歌劇院。

　　巴黎歌劇院是由折衷主義的狂熱崇拜者查理斯・加尼葉（Charles Garnier）於1861年所設計的。從正面看，這座建築有一排宏偉的柱廊，在正立面上又採用了「洛可可」的裝飾風格，雕刻了極其繁瑣的捲曲草葉和花紋，將新興資產階級對財富的炫耀盡展於此種華麗的風格上，把當時的工匠和如今的我累壞了（畫這張畫兒）。

　　德國科隆主教座堂（Kölner Dom）是另一個怪物，時斷時續地建了六百多年，以至於建造年代都成了問題，唯一可以確定的是，它是極其標準的哥德式建築。

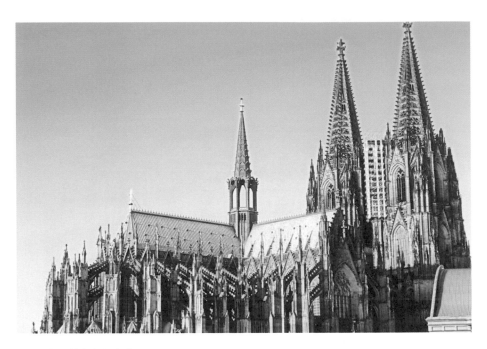

德國科隆主教座堂

　　論高度，科隆主教座堂算不上是世界第一，157公尺高的
鐘樓使它成為德國第二（僅次於烏姆市的烏姆大教堂〔Ulmer
Münster〕）、世界第三高的教堂。但它的工期絕對排得上世界之
最：六百年！

　　1248年八月十五日，新教堂在科隆大主教的主持下開土動
工。建築為哥德式，由建築師格哈德・馮・里爾（Gerhard von
Rile）以法國亞眠（Amiens）的主教座堂為藍本設計。之後建造
工程時斷時續，三百多年後的西元1560年，因為資金原因完全停
工。於是，未完工的主教座堂統治了科隆的城市輪廓線三百多
年，直到1880年才由德皇威廉一世宣告完工。

科隆主教座堂前的雕塑

　　下面是一些有點枯燥的數字：塔高，157.3 公尺，相當於現代的四十五層樓高。大廳高度 42 公尺，縱長 144.58 公尺，橫寬 86.25 公尺，面積 7,914 平方公尺。平面是羅馬式十字形。

　　科隆主教座堂給我印象最深的，其實不是它的高聳，而是正面的雕塑。

　　它的雕塑雖然是建築的附屬品，但做得極其精美，堪比單個的人物雕塑作品。特別說明一下，上圖中那隻鴿子不是作品的內容，牠是活的，是我為了增加攝影趣味，等半天等來的。

　　復古派在建築藝術方面創造了多個傑作，完成了它由古代向現代過渡的歷史使命。

始於博覽會的新建築風格

　　十八世紀中葉，隨著詹姆斯・瓦特（James Watt）發明蒸汽機，英國首先開始了工業革命。到了十九世紀，西歐和北美先後進入工業化時期。根據美國學者赫爾曼・卡恩（Herman Kahn）的研究，西歐、北美十六個工業國從西元元年到二十世紀初，近兩千年間的國民生產總值年平均增長率為0.2%，而在1870年到1976年這一百多年間，國民生產總值年平均增長率為2.8%。可見當時這些國家的經濟實在稱得上是「大躍進」了。

　　在這一時期，機器生產迅速取代手工業生產，工廠生產出來的鐵和水泥開始用來蓋房子。不久以後，鋼和鋼筋混凝土成了大型房屋的主要結構材料，房屋結構也由經驗階段走向計算的階段。房屋的材料和技術出現了革命性的大變革。同時，隨著城市的擴大和人們日常生活的複雜化，建築物類型大大增加，不再是除了教堂就是住宅。人們要看電影、開博覽會、舉行體育比賽等。這些活動對房屋提出了多樣複雜的要求。

　　還有，從房屋裡面的設備來看，在十九世紀以前，設備一直非常簡單，蓋房子基本上是造一個遮風擋雨的外殼，採暖用爐子，

沒什麼給水和排水系統，更沒有電梯。到了十九世紀，情況改變了，電梯、給水設施、排水設施、供暖設備等漸漸成為重要建築物的必需品。建築設備方面的進步大大提高了房屋的使用品質。

隨著國際交流和商業活動的增加，博覽會在十九世紀開始興盛起來，它們是工業、商業和交通運輸業大發展的產物和標誌。在十九世紀，最突出的是 1851 年和 1889 年的兩次大型博覽會。對於 1851 年博覽會的建築，我要多說幾句，因為它可以說是現代建築的報春花、領頭羊。

1851 年五月一日，在英國倫敦的海德公園裡，全球第一個世界性博覽會揭幕，女王維多利亞親自出席開幕式。

出席開幕式的人驚訝地發現，自己正在一個前所未見的、高大寬闊又非常明亮的大廳裡。在一片歡騰的氣氛中，樂隊高奏〈天佑吾皇〉，維多利亞女王在樂曲聲中剪綵。展館內飄揚著各國國旗，室內的噴泉吐射著晶瑩的水花。屋頂是透明的，牆也是透明的，到處熠熠生輝。人們彷彿走進仙境，做了個「仲夏夜之夢」。於是他們把這座從來沒有見過的建築物稱作「水晶宮」（Crystal Palace）。

這次博覽會共展出來自英國和世界各地的展品一萬四千件，其中一半出自英國本土和它的殖民地；法國送來展品 1760 件，美國送來 560 件。展品中，小的有新近問世的郵票、鋼筆、火柴，大的有自動紡織機、收割機，乃至幾十噸重的火車頭、七百匹馬力的輪船引擎。這些產品全都從容地放在展館裡，一點兒都不嫌擁擠。展廳內部空間之大，令人非常吃驚。

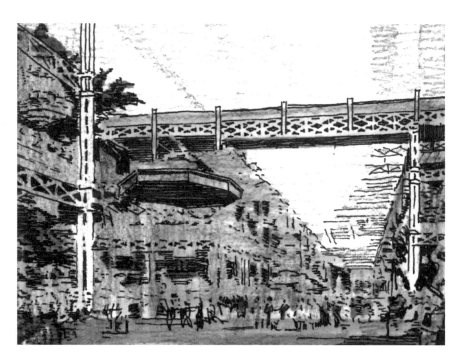

博覽會開幕式

　　關於「新近問世的郵票」，我想要多說幾句，因為我從小就開始集郵。

　　第一張郵票是什麼時候，因為什麼誕生的？這裡有一個故事：

　　有一天，鄉紳羅蘭・希爾（Rowland Hill）在鄉間散步，看到一個郵遞員正在把一封信交給一個年輕女子，那女子接過信後，只在信封上看了一下，就把信塞回給郵遞員，執意不肯收下。希爾走上前，問她為何不收下這封信，女子淒然地告訴他，這是她

遠方的未婚夫的來信，但因為郵資昂貴，她付不起這筆錢，只好原信退回。這一次偶然的巧遇，使希爾下決心要改革郵政制度，於是他向英國政府建議：今後凡寄信，須由寄信人購買郵票，貼在信封上，做為郵資已付的憑證。

1840 年一月十日，英國政府決定採納希爾的建議，實施新郵政法。信函基價規定為每半盎司（相當於 14 克）收費一便士。1840 年五月一日，世界上第一枚郵票正式發行，五月六日開始使用。郵票的圖案為英國維多利亞女王側面浮雕像，黑色，面值一便士，人們稱之為「黑便士郵票」。

閒話少說，言歸正傳。對於這次博覽會的成功召開，維多利亞女王特別興奮。她在自己的日記裡記下當天的感受：「一整天就只是連續不斷的一大串光榮……親愛的阿爾伯特（Albert），一大片的光芒……一切都是那麼美麗，那麼出奇……太陽從頂上照進來……棕櫚樹和機器……人人都驚訝，都高興。」

日記中提到的阿爾伯特，就是女王的丈夫阿爾伯特親王，是他全盤主持了博覽會的籌備和會場建造工作。

起初一切都很順利，廠家熱烈擁護，各殖民地也紛紛表示贊同，許多大國也願意送來展品。阿爾伯特在市內海德公園選好地址，並得到了政府的批准。

然而，在博覽會的建築上出了問題：博覽會預定在 1851 年五月一日開幕，此時已經是 1850 年初。當務之急是做出博覽會的建築方案設計。

黑便士郵票

 1850 年三月，籌委會宣布舉行全歐洲的設計競賽。消息一出，各國建築師踴躍參加，共收到四十五個方案。但評審下來，竟然沒有一個合用。首要的問題在於，從設計到開幕，一共只有一年零兩個月，而博覽會結束後，展館還得迅速拆除。也就是說，這座展覽館既要建得快，又要拆得快。其次，展館內部要求有寬闊的空間，裡面要能陳列像火車頭那樣大的傢伙，還要能容納大量觀眾，還得有充足的光線，好讓人能看清楚展品。當然，還得有一定的氣派，不能搞個臨時性的棚子。這簡直就是「又要馬兒跑，又要馬兒不吃草」的難題。

 看慣了羅馬希臘建築的大師們，腦子裡都是磚石建造的厚牆胖柱建築物。許多人提出的方案都是倫敦聖保羅大教堂的翻版。先別

說這類建築的空間有限，大型展品如何抬進那些高臺階就讓人大費周章；更要命的是，沒有一個方案能夠在一年多的時間裡建成。

正當阿爾伯特一夥人焦頭爛額時，一個人出現了。此人名叫約瑟夫·帕克斯頓（Joseph Paxton），時年五十歲。他找到籌委會，說自己能拿出令他們滿意的方案。籌委會將信將疑，但又沒別的辦法，只好答應讓他試試。

帕克斯頓和他的合作者忙了八天，拿出一個方案和預算。他的方案與所有人的都不相同。那是一個用鐵棍子、鐵杆子組成的大框架，外面鋪上玻璃，看上去就是一個大花房，不過倒是好建好拆。籌委會反覆研究後，感到滿意，終於同意了這個方案。那是在 1850 年七月二十六日，距離博覽會開幕還有九個月。

這個鐵架子長 1,851 英尺（481.8 公尺），正合博覽會開會的年份；寬 408 英尺（124 公尺）。上下共三層，由底往上逐層縮進。正當中是凸起的圓拱。中央大廳寬 72 英尺（22 公尺），最高點高 108 英尺（33 公尺），左右兩翼高 66 英尺（20 公尺），兩邊有三層展廊。展館佔地 77.28 萬平方英尺（7.15 萬平方公尺），建築總體積 3,300 萬立方英尺（93.45 萬立方公尺）。展館的屋面和牆面，除了鐵柱和鐵梁外，就是玻璃。

帕克斯頓，何許人也，是建築師嗎？答曰：否。他出身農民，二十三歲起在一位公爵家裡當花匠，後來升為花園總管。他曾為公爵打造過一個折板形屋頂的溫室。憑著這些經驗，他去博覽會籌委會毛遂自薦。

別看帕克斯頓受教育的程度不高，辦事還真科學：自己的方案通過後，他立即找來一位鐵路工程師，研究具體做法，又與材料供應商及施工方一起研究構造細節。

他們甚至做了局部模型，試驗安裝滿意之後，才找來工程公司畫施工圖。

正因為帕克斯頓不是建築師，不熟悉正統建築的老一套，腦子裡也沒有古羅馬古希臘的固定建築式樣，沒有許多框架，使事情得以成功。

這個方案一經被採用，立即招來許多非議。

以《泰晤士報》（The Times）為中心，一派人反對在海德公園建這個龐大的鐵和玻璃組成的「怪物」。

反對聲浪之大，使得這個「怪物」幾乎被逐出海德公園，趕到郊外去。幸而在激烈的辯論中，贊同的一派占了上風，才保住這個展館。

隨著工地上這個大傢伙一天天「長大」，反對的聲浪又大了起來。各種各樣的意見都有：有人反對把一棵大榆樹包在建築物裡面；有人斷言屋頂一定會漏水；有人說會有無數麻雀從通氣孔裡鑽進去，然後到處拉鳥糞，損壞展品；有人預言，展館將是歐洲各種反動分子和暴徒的集合處，開幕之日就是暴動之時；還有些教徒說舉辦博覽會根本就是狂妄的舉動，上帝將會因此懲罰英國。有位上校更是激憤地說，他要祈求上蒼降下冰雹，砸毀「那個該詛咒的東西」。

水晶宮其中一面

　　阿爾伯特毫不動搖，他頂著壓力推進工程。展覽館工程在艱難中向前推進著。但施工進度卻是神速的。雖然從批准方案到博覽會開幕僅有几個月，但整個工程卻在四個月內就完成了。這完全歸功於預製：所有鐵件和玻璃都在工廠裡生產好、裁剪好，工地要做的只是安裝，連水泥工作都極少。

　　整個工程用了 3,300 根鑄鐵柱子，以及 2,224 根鑄鐵和鍛壓的鐵桁架與梁。柱子和梁之間有專門的連接件，可將上下左右的梁柱迅速而方便地連為一體。大量屋面和牆面的玻璃只用同一種型號，即 49 英寸 ×10 英寸（124 公分 ×25 公分）。

這是當時英國所能生產的最大面積的玻璃了。工廠基本上只生產這一種尺寸的玻璃,速度自然很快。而工地上的工人也省心:八十名工人一週能安裝 18.9 萬塊玻璃,夠快的吧!這個工程所用的玻璃面積為 89.99 萬平方英尺(8.36 萬平方公尺),總重 400 噸,相當於 1840 年英國玻璃總產量的三分之一。當年說不定有多少人因為要給自家的窗戶安裝玻璃而被告知「沒貨」。

1851 年五月一日,博覽會準時開幕。在近六個月裡,參觀人數超過六百萬。其中有相當一部分外國人。他們從世界各地來到這個工業最先進的國家,第一次坐上了火車,第一次看到許多前所未見的新鮮東西,眼界大開。

水晶宮的另一面

室內的植物

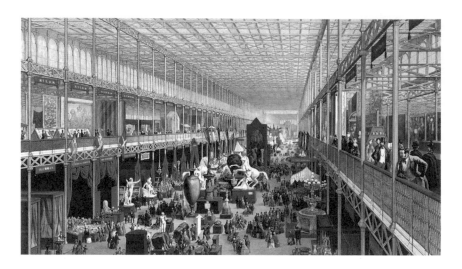

萬國工業博覽會一景：水晶宮

機器展覽館內部

這次博覽會在經濟上也獲得了成功：純利潤有 16.5 萬英鎊（當時合 75 萬美元）。這有一部分是因為水晶宮的造價實在太便宜：按建築體積計算，每立方英尺的造價只有一便士！

為了保持展覽館的輝煌，主辦方在室內點了無數盞燈。那時是 1850 年，發明電燈的美國人愛迪生才三歲，還不認字。展覽館的照明全靠一種煤氣燈。想來那東西亮度有限。全靠四面八方的玻璃，大廳裡才能亮堂堂的。

博覽會結束後，籌委會申請保留該建築，未獲批准。1852 年五月，在它存在一年後，開始被拆除。

有點兒商業頭腦的帕克斯頓成立了一家公司，並且買下全部材料和構件，直接運到倫敦南郊的錫登翰（Sydenham）重建，還擴大了規模。

新水晶宮於 1854 年六月竣工，出於對它所做貢獻的獎勵，維多利亞女王親臨剪綵。

新館用於展覽、娛樂和招待活動，十分熱門。可惜十二年後的 1866 年，火災把一部分給燒毀了。1936 年，再次發生火災，僅有兩座高塔倖存。二次大戰期間，為了避免成為德軍轟炸目標，於 1941 年徹底拆除。

有關水晶宮的幾個人物，也交代一下：阿爾伯特親王於 1861 年十一月染上傷寒，又被醫生誤診，當年去世，年僅四十二歲。維多利亞女王失去丈夫，極度悲痛，消沉了十年之久。但她一直活到八十二歲時才去世，在那時算是長壽了。

倫敦聖保羅大教堂

　　帕克斯頓建造水晶宮有功，被封爵士，並當上國會議員，可說是一步登天。1865 年去世，享年六十二歲。

　　現在，讓我們把水晶宮和同在倫敦的聖保羅大教堂做個簡單的比較。因為許多建築師曾經希望以它為藍本來建展覽館。

　　聖保羅大教堂的建築面積比水晶宮少了三分之一，和水晶宮牆厚之比是21：1（前者14英尺，即4.27公尺；後者僅8英寸，即20.3公分）。從工期來看，聖保羅大教堂從1675年建到1716年，用了二十二年，而水晶宮用了十七週，二者的比例是128：1。

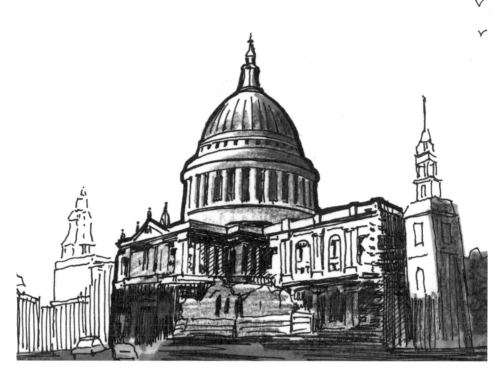

倫敦聖保羅大教堂

　　當然，這兩座建築物性質不同，功能不同，建造年代不同，
長相也不同。這裡舉它們為例子來比較，只是要說明老辦法不能
解決新問題。

　　下面的兩個例子顯然是在水晶宮的感召下出現的，雖然算是
大膽，也屬於先鋒，究竟還是第二個吃螃蟹的了。

　　1889 年是法國大革命一百週年的年份，為此，在法國舉辦的
博覽會上有兩座突出的建築物：一個是機器展覽館，另一個是高
300 公尺的艾菲爾鐵塔。

機器展覽館是那次博覽會上最重要的建築之一，它運用當時最先進的結構和施工技術，採用鋼製三鉸拱，跨度達到 115 公尺，堪稱跨度方面的飛躍！陳列館共有二十榀（屋架）這樣的鋼拱，形成寬 115 公尺、長 420 公尺，內部毫無阻擋的龐大室內空間。鋼製三鉸拱最大截面高 3.5 公尺，寬 0.75 公尺，而這些龐然大物越接近地面越窄，在與地面相接處幾乎縮小為一點，每點集中壓力有 120 噸，展覽館的牆和屋面大部分是玻璃。這個大傢伙是繼倫敦水晶宮之後，又一次使人驚異的建築內部空間。

　　建築領域裡已經開始出現了不少新鮮事物。但是直到十九世紀末，建築概念、建築理論、建築設計的方法，特別是建築藝術觀念卻極少改變。要說起來，那陣子西方人也挺保守的。對於許多人來說，陳腐的傳統建築觀念仍然牢牢地占據著他們的頭腦，歷史流傳的古老建築樣式仍被視為至高無上的、永恆的、法律性的東西。

　　艾菲爾鐵塔應該算是巴黎博覽會的配套設施。它得名於其設計師：橋梁工程師古斯塔夫・艾菲爾（Gustave Eiffel）。1889年五月十五日，古斯塔夫・艾菲爾為了給世界博覽會開幕式剪綵，親手將法國國旗升上鐵塔的300公尺高空。人們為了紀念他對法國和巴黎的這一貢獻，特地還在塔下為他塑造了一座半身銅像。

　　菲爾鐵塔占地一公頃，聳立在巴黎市區塞納河畔的戰神廣場上。除了四個腳是用鋼筋水泥之外，全身都用鋼鐵構成，塔身總重量 9,000 噸。

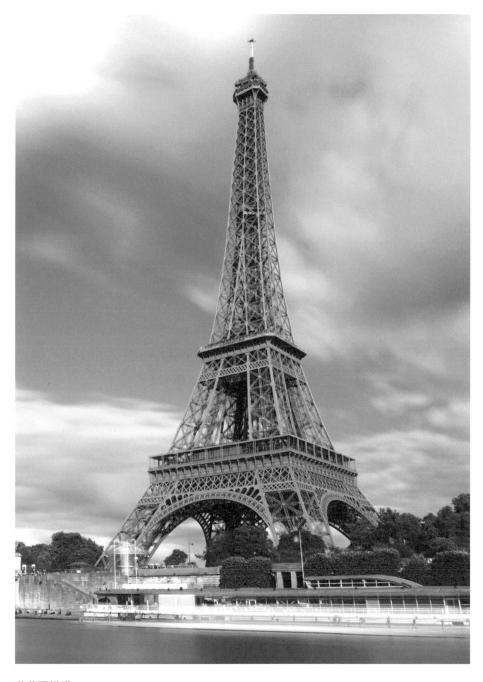

艾菲爾鐵塔

塔分三層，從塔座到塔頂共有 1,711 級階梯，第一層高 57 公尺，第二層 115 公尺，第三層 276 公尺。除了第三層平臺沒有縫隙外，其他部分全是透空的。要是徒步爬上去，可真夠累人的，幸好現在已經安裝了電梯，不必擔心上不去。

十九世紀以前，世界上跨度最大的建築，是羅馬的萬神殿和梵蒂岡的聖彼得大教堂。它們的圓穹頂直徑都是 42 公尺。而世界上最高的建築是德國烏姆市尖頂的大教堂，它的塔尖距地面 161 公尺。但 1889 年巴黎博覽會的機器展覽館和鐵塔，一個在跨度方面，一個在高度方面，都遠遠超過了先前所造的一切建築物。

可惜當時的法國人真不開眼，他們對這個龐然大物恨得咬牙切齒。英國著名的學者、文學家、評論家約翰·拉斯金（John Ruskin, 1818~1900）在1849年出版的建築相關著作中，曾經這樣寫道：「我們不需要新的建築風格，就像沒有人需要新的繪畫與雕刻風格一樣。」抱著這樣的文化藝術觀念，這位拉斯金對倫敦水晶宮和巴黎艾菲爾鐵塔非但看不上眼，簡直就是懷有十分厭惡的心理。

十九世紀後期以提倡手工藝術而聞名的英國著名社會活動家威廉·莫里斯（Willian Moris, 1834~1896）也是這樣，他曾譏諷地說，如果他再去巴黎，只願待在鐵塔底下，因為只有在那裡，才能避免看見那到處可見的「醜惡的」的鐵塔。當時社會上的一幫名流，包括我所崇拜的莫泊桑在內，聯名給政府上書，要求拆掉埃菲爾塔，還得「盡快」！

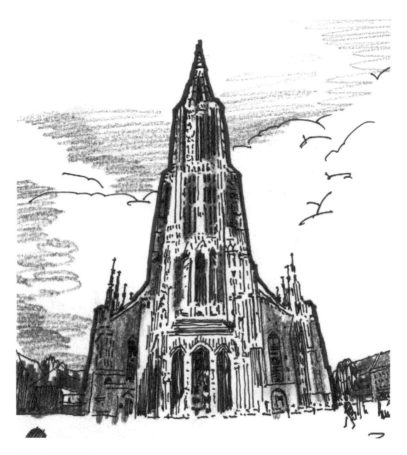

德國烏姆大教堂

如今巴黎人最愛炫耀的，恐怕就算這個「醜惡東西」啦。此一時，彼一時也。

　　以上提到的兩位學究拉斯金和莫里斯的話，不只說出他們兩人的喜惡，而是代表著當時一大批歐美上層人士謹守舊規的社會文化心理。所以我們看到十九世紀後期西方的不少重要建築物，儘管使用功能已有進步，有的還採用了新型鐵結構，但是外殼仍然基本上套用歷史上的建築樣式。美國國會大廈就是一例。

　　美國國會大廈坐落於首都華盛頓市中心一處海拔83英尺（25.3公尺）高的高地上。1793年，美國首任總統喬治‧華盛頓親自為它奠基，採用的是國會大廈設計競賽的第一名獲得者威廉‧桑頓（William Thornton）的設計藍圖，參議院一側在1800年完工，眾議院一側在1811年完工。在1812年戰爭中，這座建築曾經被破壞，之後修復。以後，隨著美國州的數量越來越多，議員的數目也大大增加，原先的國會大廈不夠用，於是大幅度地擴建，並且加了位於中央的巨型穹頂。

　　有了前面那些段落的鋪墊，你看看這個國會大廈，像不像一個現代化的大樓加了個巴黎萬神殿？

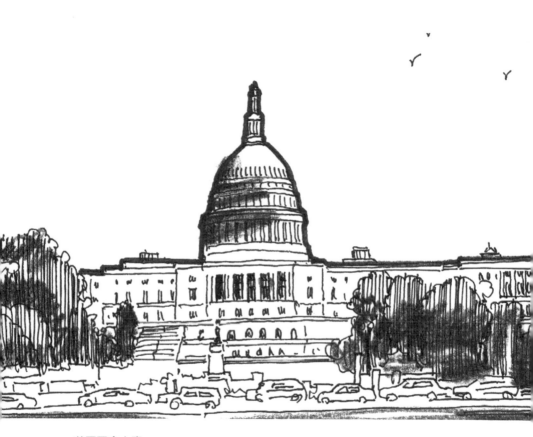

美國國會大廈

二十世紀歐美建築

古典風格建築的延續

　　十九世紀這種留戀古風的情形，還延伸到二十世紀，例如二十世紀初在華盛頓建造的林肯紀念堂（1914~1922）和傑佛遜紀念堂（1938~1943）都採用十分道地的古典建築式樣。

　　林肯紀念堂1913年由美國建築師亨利・培根（Henry Bacon）設計，1914年二月十二日於林肯生日那天破土動工，1922年五月三十日竣工。它坐落在華盛頓摩爾林蔭大道末端的一處人造高地上，整座建築呈長方形，長約58公尺，寬約36公尺，高約25公尺，面積為2,200平方公尺。紀念堂吸取了古希臘神廟的傳統手法，看上去有點像帕德嫩神廟，但沒有古希臘神廟常見的山花，而是一個內縮的屋頂層，放在古典柱式的頂部。三十六根白色大理石圓形廊柱環繞著紀念堂，象徵林肯擔任總統時美國的三十六個州。每根廊柱的橫楣上，分別刻有這些州的名字。

　　紀念堂的內部用排列柱將平面劃分為一個主廳和兩個側廳，側廳內牆壁上，繪製了表現林肯一生中最顯著的成就和重要事件的壁畫。

林肯紀念堂

IN THIS TEMPLE
AS IN THE HEARTS OF THE PEOPLE
FOR WHOM HE SAVED THE UNION
THE MEMORY OF ABRAHAM LINCOLN
IS ENSHRINED FOREVER

林肯紀念堂內景

傑佛遜紀念堂

　　傑佛遜紀念堂坐落於華盛頓西波多馬（West Potomac）公園
內，是為了紀念美國第三任總統湯瑪斯・傑佛遜而建。1938年在羅
斯福主持下開工。這座紀念堂完全採用羅馬神殿式圓頂建築風格
設計，是一座高96英尺（29.26公尺）的白色大理石建築。著名建
築師約翰・羅素・波普（John Russell Pope）被選為設計師。在
紀念堂建造過程中，波普逝世，他的合作者奧托・埃格斯（Otto
R.Eggers）和丹尼爾・希金斯（Daniel P.Hohhins）繼續了波普的
使命。1943年四月十三日是傑佛遜誕生兩百週年，傑佛遜紀念堂
落成並向公眾開放。

　　當然，對於紀念性的建築，採用古典式樣以求端莊，也是不
錯的選擇。2010年秋天，我們在傑佛遜紀念堂前的草地上看見有
人在舉行婚禮，可見人們對它的喜愛程度。

1920 年代，創造新建築風格的呼聲已經在西歐興起，而傳統建築風格仍保持著強勁的勢頭。1923年落成的斯德哥爾摩市政廳即是尊重和繼承傳統的一種表現。

　　斯德哥爾摩市政廳由著名浪漫派建築師拉格那爾・厄斯特貝里（Ragnar Östberg）設計，他尊重古典建築但又不受其限制，而將歷史上的多種建築風格與手法融合在一起，創作了這座體形高低錯落、虛實相諧的水邊建築。這是一座龐大的褐紅色建築，市政廳內的幾個大廳裝飾華麗而不俗，具有北歐地區的詩情畫意，被認為是民族浪漫主義建築的一個精品。

　　市政廳的建造工期為十二年，資金由群眾募捐籌集而來，落成儀式於1923年六月瑞典第一個國王古斯塔夫・瓦薩（Gustav Vasa）就任四百週年紀念時舉行。

斯德哥爾摩市政廳

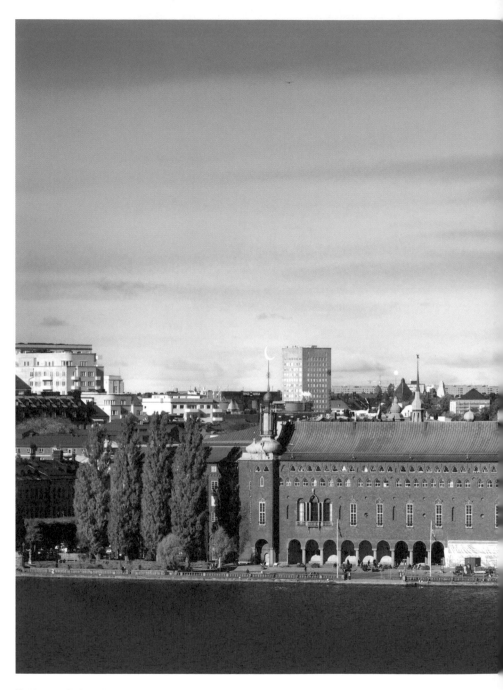

斯德哥爾摩市政廳

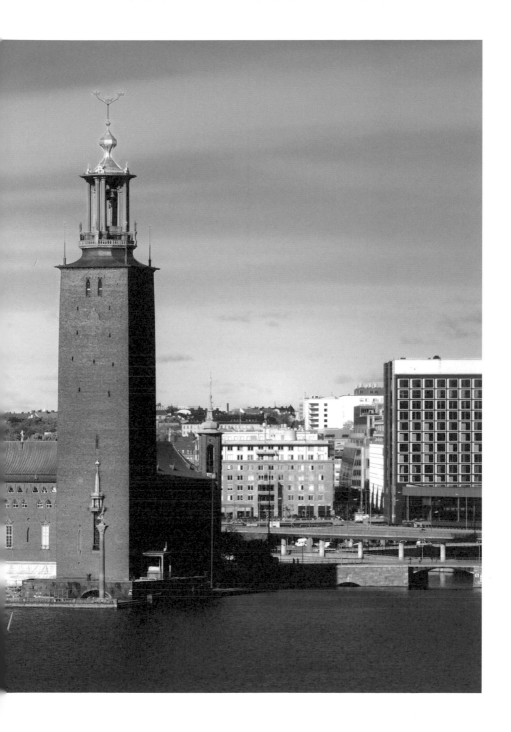

現代派建築走進舞臺中央

　　開始有點特殊味道的是芬蘭赫爾辛基火車站。它建於 1906 年至 1916 年，是北歐早期現代派的重要建築實例，但它的風格基本上還是折衷主義的，或者說它還是一個從古典到現代的過渡時期建築。這座車站輪廓清晰，體形明快，細部簡練，既表現了磚石建築的特徵，又反映了向現代派建築發展的趨勢。雖有古典之厚重格調，但又高低錯落，方圓相映，因而生動活潑，有紀念性而不呆板，被視為二十世紀建築藝術精品之一。

　　赫爾辛基火車站的設計者是著名建築師埃羅·薩里寧（Eliel Saarinen, 1873~1950）。該車站是他的浪漫古典主義建築的代表作。

　　下面的一個例子就比較特殊了，那就是巴賽隆納的米拉之家。設計米拉之家的建築師是安東尼·高第（Atonio Gaudi, 1852~1926），為二十世紀初西班牙最著名的建築師之一，也是在建築藝術潮流中勇於開闢另一條道路的人。他的作品雖然還是帶有世紀轉折時期歐洲建築潮流轉變的烙印，但更突出的是他個人獨有的風格。

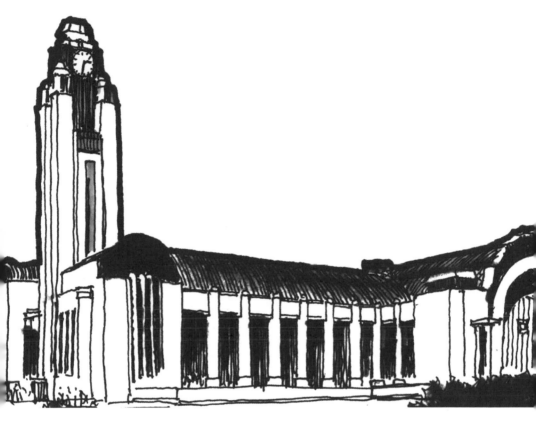

赫爾辛基火車站

　　他以浪漫主義的幻想，極力使雕塑藝術滲透到三維空間的建築中去。實際上，我看他是把建築當泥巴在玩耍。米拉之家跟你想像中的建築沾得上邊嗎？

　　米拉之家是高第的代表作之一，1912年建成。高第設計這座公寓時，重點放在形式的藝術表現方面，盡力發揮想像力，建築造型奇特、詭異。

類似的仿古或半仿古建築在世界各地並不少見，人們這樣做的出發點不盡相同，但都屬於傳統勢力占了上風，才使得老式的建築風格在二十世紀還在延伸。之所以出現這種狀況，也不全怪保守派，為什麼這樣說呢？

　　人們在採用物質技術的新成就時，比較少有阻力和猶豫。一看到鋼比木頭好使，立刻就有人用了。但是，建築觀念和建築藝術方面的改變與創新，卻不是那麼簡單。人們頭腦中原有的建築觀念很不容易褪去。許多人看慣了老建築，怎麼看怎麼覺得老建築有文化、有看頭（確實是，我就不愛看玻璃盒子的房子）。因此，建築形式的改變，是一個曲折而緩慢的過程，但也是一個必然的過程。

　　十九世紀後期，情況有所變化了。在歐洲意識形態領域裡，陸續出現了一些新的文化藝術思潮，它們雖然屬於不同的派別，但有一個共同點，那就是紛紛向「素被尊崇的觀念和見解」提出挑戰。

　　例如，德國哲學家尼采（1844~1900）在十九世紀末期提出「重新評價一切價值觀」的主張。他把矛頭指向西方傳統文化的基石──基督教，宣稱「上帝已死」，要人們從基督教文化的束縛下解脫出來。對於西方人來說，沒有了上帝，那真是去了一大束縛，想做什麼就做什麼了。

　　當然，這位尼采先生的思想有點極端，大多數人並不跟從他。但尼采思想的出現可稱是一個標誌。

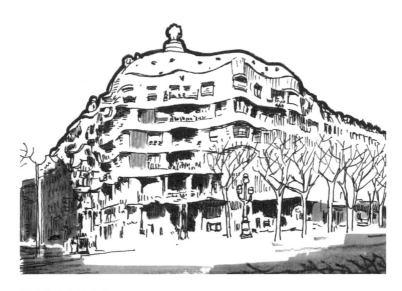

巴賽隆納米拉之家

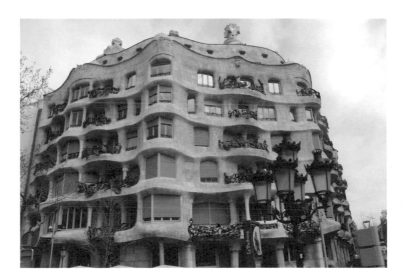

米拉之家

高第設計的另一個建築

此外，十九世紀後期還有一批離經叛道的哲學派別。這些情況顯示，西方文化開始脫離傳統的軌道。

就拿繪畫來說。歐洲的繪畫藝術有長久的寫實傳統。因為古時候沒有照相機，但上至國王，下至有爵位的大人物，都想把自己或醜或美的模樣留下來，流芳百世。於是畫家們有活兒幹了，不是畫國王、王后，就是畫達官貴人及夫人小姐，有時候也畫畫自己。

有個關於畫像的故事挺有意思的。

某一位國王身有殘疾，左腿比右腿短，外加左邊的眼睛是瞎的。有一回，他要畫家給他畫肖像，第一位畫了一張全手臂全腿，兩隻眼睛都瞪得圓圓的，國王一看，說了聲：「拍馬屁！」就叫人把畫家拉出去給砍了。

第二位畫家一看，嚇得半死，於是老老實實畫了一張瘸腿獨眼的。國王一看，更生氣了，照樣也把他給砍了。第三位是個聰明人，他讓國王把左腳蹬在一塊石頭上，手裡端著獵槍，槍托子頂在右肩膀窩裡，閉起左眼做瞄準狀。國王對這幅颯爽英姿的畫像極其滿意，於是，這位畫家不但保住了腦袋，還得到了一大筆錢。這幅寫實加浪漫的畫，你見過嗎？

1860 年代末期，法國出現印象派的繪畫運動，對統治歐洲藝術數百年的清規戒律提出異議。1874 年，這個派別的畫家舉辦獨立畫展，與占統治地位的法國藝術學院抗衡。這也是一個標誌，表明藝術家開始脫離傳統的束縛，另闢蹊徑。

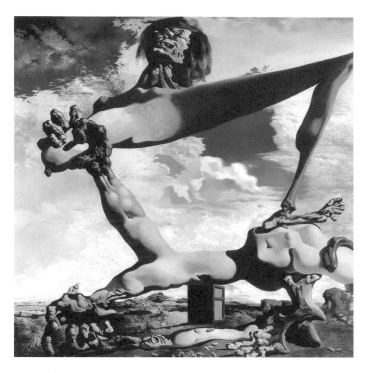

油畫〈內戰的預感〉（達利，1936 年作）

印象派之後，歐洲出現了更多的美術流派，人人各行其是，大膽試驗，在大大小小的畫布上抹畫。共同的特點是作品趨於抽象，反對寫實。此處僅舉幾個有代表性的人物和他們的作品。

法國畫家保羅・塞尚（Paul Cézanne,1839~1906）被稱為「現代繪畫之父」，代表作有〈蘋果和橘子〉等；另一個法國畫家克洛德・莫內（Claude Monet），比塞尚小一歲，被認為是印象

派的主將，他的代表作是〈印象・日出〉；再一位是英國的雕塑家亨利・摩爾（Henry Moore），他的還有點人模樣的作品〈王與后〉至今豎立在蘇格蘭的曠野之中；最後是西班牙畫家薩爾瓦多・達利（Salvador Dalí, 1904~1989），他被稱為「超現實主義」，其代表作為〈內戰的預感〉（Premonición de la Guerra Civil）。

如果我們把十九世紀末期西歐新派美術家的繪畫和雕塑作品，與傳統的歐洲繪畫和雕塑作品對照比較，可以立即看出它們之間的差別真是一個天上、一個地下。從傳統畫家的眼中來看，新派美術作品簡直算不得美術。我曾經去過一趟華盛頓美術館，那裡陳列的「美術作品」更是跟我腦海裡的「美」或「術」相距甚遠：不是一塊白布正當中來一道黑，就是一塊黑布上來幾道白。令我百思不明其義，開始懷疑自己藝術覺悟是否太低。好在我主要目的是去看建築，還不算太失望。

文學藝術的其他門類也發生了類似的改變。進入二十世紀之後，文學藝術在離經叛道的路途上越走越遠，而接受和欣賞它們的人卻越來越多。

在十九世紀中期，人們使用機器，卻不承認機器本身和採用機器生產出來的東西具有審美價值。大家認為只有手工製作的東西才能稱為工藝品。無奈機器產品越來越多，人們終於改變了舊有觀念，認識到採用機器也可能生產出有審美價值的產品，並且漸漸從審美的角度審視機器和技術本身。

十九世紀末，當繪畫和雕塑藝術的新風格已經出現時，建築藝術新風格的出現就是順理成章且不可避免的事情了。

柏林 AEG 渦輪機工廠

　　從十九世紀末到二十世紀初的二、三十年間中，歐洲各地
陸續出現了許多探尋新路、努力創新的建築師，有的是一、兩個
人，有的形成團體，其中有新藝術派、分離派、怪誕派、未來
派，以及稍後的青春風格派、表現派等。真是八仙過海，各顯其
能。這其中比較突出的是美國芝加哥學派。芝加哥市在十九世紀
後期經歷過一個快速發展的時期。為了適應同樣快速發展的高層
建築的要求，一批建築師和工程師在建築設計中有很多創新之
舉，被稱為「芝加哥學派」，路易斯・沙利文（Louis Sullivan）是
這個學派的著名代表人物。

法古斯工廠

　　這些建築師中的許多人與當時當地文藝界的各類新派人物有著密切的聯繫。大家互相影響，互相促進。十九世紀末到二十世紀初，這些主張創新的建築師的活動，匯合成為所謂的「新建築運動」。與此同時，一批新鮮的建築物出爐了。

　　德國柏林AEG渦輪機工廠由德國著名建築師彼得‧貝倫斯（Peter Behrens, 1868~1940）設計，1909年建成。這座廠房採用三角拱。建築師在處理廠房建築時，讓鋼柱袒露在外牆表面，屋頂輪廓與折線形鋼架配合，牆上開著大片玻璃窗。它的建築造型貼近結構與功能的要求，具有敦實宏偉的氣勢。在二十世紀初，貝倫斯以一個

名建築師的身分認真進行工業廠房的設計,是開風氣之先的舉動。

德國法古斯工廠(Fagus-Werk)是另一個新型建築,它是1911年由華特・格羅佩斯(Walter Gropius, 1883~1969)及其助手設計的。其實,法古斯只是一個製造鞋楦子的小工廠,卻找了一位世界級的大師做設計,不能不說有點兒奇怪。它的辦公樓部分採用平屋頂,牆面大部分為玻璃與鐵板做的帷幕牆,轉角處不設柱子,建築形象比較輕巧。這在今天已經是非常普通的做法,但在一百年前,則是一種突破,因而這個工廠在二十世紀建築史上具有開創性意義。只是不知鞋楦子是否因此賣得好些。

二十世紀前半葉,發生了兩次世界大戰。恰恰就在兩次大戰之間的二、三十年代,西方建築舞臺上出現了具有歷史意義的轉變,其中最重要的是現代主義建築思潮的形成和傳播。第一次世界大戰後,西歐的社會經濟狀況對建築改革產生了重要影響。一方面,動盪的社會使人們容易對舊觀念產生動搖,並接受新鮮事物和觀點;另一方面,戰後的經濟困難和嚴重的房屋短缺,促使社會需要便宜的住房。一部分頭腦靈活的建築師開始不再只是奢談藝術,而是面對現實,注重經濟,注重實惠。

這種情況在德國尤其突出。德國原來是工業強國,戰後成了戰敗國,各方面都遇到極大的困難。然而,困難和機遇總是並存著。建築師華特・格羅佩斯抓住了這一時機,於1919年在德國創辦了一所新型的設計學校:魏瑪包浩斯大學(Bauhaus-Universität Weimar),簡稱包浩斯。

包浩斯校舍

包浩斯的過街樓

包浩斯校舍的另一個側面

　　學校位於魏瑪市，由格羅佩斯親自設計。建築占地面積為
2,630平方公尺，總建築面積約10,000平方公尺。共分為三個部分：
教學樓；生活用房（包括學生宿舍、飯廳、禮堂、廚房、鍋爐房等，
宿舍為六層，其餘為兩層）；四層的附屬職業學校（與教學樓由
過街樓相連接）。它的空間布局的特點，是根據使用功能組合為
既分又合的群體，既有獨立分區，又方便聯繫。教學樓與實習工
廠均為四層。宿舍在另一端，高六層，連接二者的是兩層的飯廳
兼禮堂。居於群體中樞並連接各部的是行政人員、教師辦公室和
圖書館。這樣不同高低的形體組合在一起，既創造了在行進中觀
賞建築群給人帶來的時空感受，又表達了建築物相互之間的有機
關係，更體現了「包浩斯」的設計特點：重視空間設計，強調功

能與結構效能，把建築美學與建築的目的性、材料性能、經濟性與建造的精美直接連結起來。

設計者充分利用現代建材、結構，表現簡潔、通透。用不對稱的造型來尋求整個構圖的平衡與靈活性，用非常經濟的手段表現出嚴肅的幾何圖形。格羅佩斯在他設計的包浩斯校園的實驗工廠中，更充分地運用玻璃帷幕。這座四層廠房，二、三、四層有三面是全玻璃帷幕，成為後來多層和高層建築採用全玻璃帷幕的樣板。

這座校園和包浩斯學校的教學方針與方法，均對現代建築的發展產生極大的影響。順便說一聲，格羅佩斯也曾是這所學校的校長。

不過，至今仍有不少人對它有意見，認為它完全割斷了歷史，不尊重傳統。林子大了，什麼鳥都有。有人持這樣那樣的看法並不足為奇。

在法國，勒‧柯比意（Le Corbusier, 1887~1965）也扯起了現代主義的大旗。他激烈地批判因循守舊的復古主義建築思想。他主張創造表現新時代、新精神的新建築。他號召建築師向工程師學習，從輪船、汽車乃至飛機等工業產品中，汲取建築創作的靈感。他甚至給住宅下了一個新定義：「住宅是居住的機器。」其實，勒‧柯比意也非常重視建築藝術，但當時他提倡的是一種機器美學。這當然是比較偏激的。但不如此偏激，怎麼能引起人們的注意呢？

與新的建築觀念相應，新的建築風格也逐漸成形。1927年，在德國建築大師密斯·凡德羅（Mies van der Rohe）主持下，於德國斯圖加特市郊區舉辦了一個新型住宅建築展。參加者有勒·柯比意、華特·格羅佩斯、漢斯·夏隆（Hans Scharoun, 1893~1972）、奧德（J. J. P. Oud, 1890~1963）、布魯諾·陶特（Bruno Taut, 1880~1938）等，當時著名的現代主義派建築師，展出的有獨棟住宅、聯排住宅及單元住宅等。它們一律為平屋頂，白色牆面，形象簡潔，顯示了1920年代現代主義派建築師為了滿足低收入者對經濟實惠住宅的大量需求所做的努力。這次住宅展對現代主義建築潮流的傳播起了重要作用。在以後的半個多世紀，湧現了很多這種方塊式住宅。

1928年，來自十二個國家的四十二名新派建築師在瑞士集會，成立了一個名叫「國際現代建築協會」（CIAM）的國際組織。在他們不懈的努力，以及當時西方社會文化界整體現代主義思潮的影響下，現代主義建築思潮和流派在1920年代末的西歐逐漸成熟，並向世界其他地區擴展。

這個「現代主義建築」在理論上有以下五個主要觀點：

1. 建築隨時代而發展變化。

2. 建築師要重視建築物的實用功能。

3. 在建築創作中發揮建材、結構和新技術的特質。

4. 拋開歷史的束縛，靈活地進行建築創作。

5. 借鑑現代造型藝術和美學成就。

密斯・凡德羅設計的公寓

密斯・凡德羅設計的公寓

奧德設計的聯排式住宅

　　在他們的影響和帶動下，1920 年代到 1930 年代初，出現了一批現代主義建築的代表作。

　　除了德國的包浩斯校舍，還有巴黎的薩伏伊別墅（Villa Savoye, 1928~1930）及法國馬賽公寓（1946~1952）。這些都是其中的代表作。

　　薩伏伊別墅位於巴黎郊區，1928年建成，是勒・柯比意早期的重要建築作品之一。1914年，勒・柯比意用一個圖解，說明了現代建築的基本結構是用鋼筋混凝土柱和板片組成的框架。

漢斯·夏隆設計的小住宅

漢斯·夏隆設計的小住宅

赫里特·里特費爾德（Gerrit Rietveld）設計的獨立式小住宅

勒·柯比意設計的聯排式住宅

薩伏伊別墅

　　1926年，勒・柯比意又提出「新建築的五個特點」：即底層的獨立支柱、屋頂花園、自由的平面、橫向長窗、自由的立面。薩伏伊別墅的設計，體現了他的這些建築理念。這座建築物處處呈現為簡單的幾何形體，但是內部空間卻相當複雜。薩伏伊別墅與歐洲以往的傳統大屋頂住宅大異其趣，表現出二十世紀現代主義建築運動反潮流的革新精神。

　　值得一提的還有1929年巴賽隆納博覽會德國館，於1929年建成，設計者是著名建築師密斯・凡德羅。

　　這座展館內部並沒有陳列很多展品，而是以一種建築藝術的成就來代表當時的德國。它是一座供人觀賞的亭榭。實際上，它本身就是一個展品。

　　密斯在這個建築物中，完全體現了他在 1928 年所提出的「少就是多」的建築處理原則。

巴賽隆納博覽會德國館（重建）

　　他認為，當代博覽會不應再具有富麗堂皇和競爭角逐功能的設計思想，應該跨進文化領域的哲學園地。

　　整個建築物立在一個基座之上，主廳有八根金屬柱子，上面是一片薄薄的平屋頂。牆體分大理石和玻璃兩種，也都是簡單的薄片。牆板的配置十分靈活，甚至似乎有些偶然，它們縱橫交錯，有的延伸出去成為院牆，由此形成一些既分割又連通的半封閉、半敞開的室間，室內各部分之間、室內和室外之間，相互穿插貫通，沒有截然的分界。它塑造建築空間，以水平和豎直的布局、透明和不透明材料的運用，以及結構造型等，使建築進入詩意的境界。

巴賽隆納博覽會德國館立面

德國館平面

德國館的建築處理極其簡單，所有部件交接的地方不做過渡性處理，不加裝飾，簡單明確，乾淨俐落。然而，設計者對建築材料的顏色、質地、紋理的選擇十分精細，搭配非常考究，比例推敲嚴格，使展館具有一種高貴、雅致、鮮亮、生動的品質，向人們展示了歷史上前所未有的建築藝術品質。

博覽會結束後，該館也隨之拆除了，存在時間不到半年，但其對二十世紀建築藝術風格所產生的重大影響一直持續著。

半個世紀以後，西班牙政府於 1983 年決定在它的原址：巴塞隆納的蒙胡奇公園重建這個展覽館，由西班牙著名建築師錫里西（Cristian Cirici）等主持。記得在西方建築史課上，我們的老師吳煥加先生對它也是很推崇的。

巴黎瑞士學生宿舍是勒·柯比意為瑞士留法學生設計的一座學生宿舍，位於巴黎大學城，於1932年建成。宿舍主體高五層，長方形平面，底層敞開，只有幾對柱墩。每個宿舍房間都有很大的玻璃窗。主體後面連接形狀不規則的單層附屬建築。兩者之間形成高低、曲直的對比。這座簡樸而新穎的建築在當時曾受到守舊人士的抨擊。

帕伊米奧療養院（Paimion parantola）是芬蘭著名建築師阿爾瓦爾·阿爾托（Alvar Aalto）早期的作品，在1929年參加設計競賽被選中，於1933年建成。

療養院的設計細緻地考慮了療養人員的需要，每個病房都有良好的光線、通風、視野和安靜的休養氣氛。建築造型與功能和結構緊密結合，表現出理性的、邏輯的設計思想。其形象簡潔、清新，給人以開朗、樂觀、明快的啟示。

巴黎瑞士學生宿舍

　　荷蘭鹿特丹的范內勒工廠（Van Nellefabriek）的設計者為布林克曼（Johannes Brinkman）與范・德・佛拉特（Leendert van der Vlugt），1929年建成。它採用鋼筋混凝土無梁樓蓋，牆面開著大片玻璃窗，輕盈明亮，加之環境優美，使它與舊日工廠沉重灰暗的面貌完全不同，因而獲得聲譽。這一方面是建築師個人的努力，另一方面也與工廠的輕工業性質有關。要是一個煉鋼廠，怎麼努力也弄不成這樣。

芬蘭帕伊米奧療養院

法國馬賽公寓（1946~1952）是第二次世界大戰剛剛結束時，
勒·柯比意為法國馬賽郊區設計的。

這座大型公寓式住宅是他理想的現代化城市中「居住單位」設想的第一次嘗試。勒‧柯比意理想的現代城市，就是中心區有巨大的摩天大樓，樓房之間有大片的綠地，現代化的整齊道路網分布在不同標高的平面上，人們生活在「居住單位」中。一個「居住單位」幾乎可以包含一個居住社區的內容，設有各種生活福利設施，一棟建築就成為城市的一個基本單位。就跟如今的社區差不多，不過居民都在一個十七層的公寓大樓裡。

　　這座樓可容納337戶、約1,600人居住。大樓裡有多家商店和多種公用設施，每戶占兩層，戶內有單獨樓梯，屋頂上還有幼稚園和游泳池等設施，用以滿足居民的日常生活需要。底層用巨大的柱墩做支撐。

鹿特丹范內勒工廠

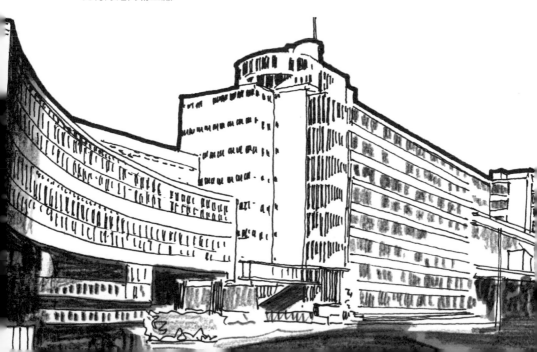

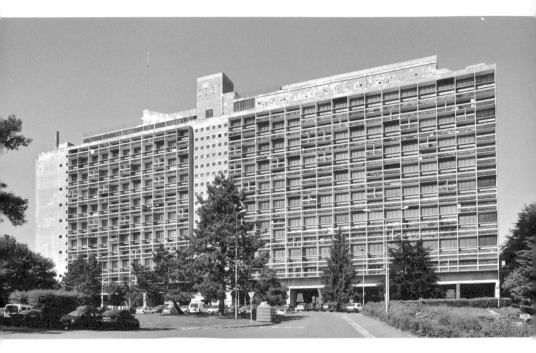

馬賽公寓

　　馬賽公寓是第一個全部用預製混凝土外牆板覆面的大型建築物，主體是現澆鋼筋混凝土結構。

　　由於現澆混凝土模板拆除後，表面不加任何處理，讓粗糙地表現人工作業痕跡的混凝土暴露在外，展現出了一種粗獷、原始、樸實和敦厚的藝術效果，後來它被戴上了「粗野主義」始祖的「桂冠」。

馬賽公寓外貌

底層

屋頂運動場

愛因斯坦紀念館

比較特別的是德國建築師埃里希・孟德爾頌（Eric Mendelsohn, 1887~1953）的作品：愛因斯坦紀念館。它位於德國波茨坦市，1924年建成。1917年愛因斯坦提出廣義相對論。相對論很深奧，對普通人來說似乎還有幾分「神祕」。孟德爾頌抓住這個印象做為建築造型的主題，用磚和混凝土塑造了一個看來有些神祕混沌的體型。這是二十世紀初表現主義思潮在建築領域的反映。

　　勒・柯比意在這一時期接受了立體主義美學觀點，在建築藝術中宣揚基本幾何形體的審美觀點；密斯・凡德羅則更進一步提出「少就是多」的主張；更早些時候，奧地利人阿道夫・路斯（Adolf Loos）還提出過「裝飾是罪惡」的極端看法。還有「形式跟隨功能」、「由內向外」等觀念和主張，對這一時期的建築創作都有很大的影響。

　　上述的幾座有代表性的現代主義建築，它們的共同特點是以簡單的幾何形體（方塊、圓柱）為基本元素，牆面平整光滑，非對稱，布局靈活。建築師注意發揮鋼筋混凝土結構輕巧的特點、金屬和玻璃的晶瑩光亮，使建築物看上去簡潔明快、清新活潑。由於它們跟歷史上那些大石頭砌築的臃腫厚牆建築反差極大，從而具有鮮明的時代感，令人耳目一新。

高樓大廈：
美國建築實現現代化

　　1933年，納粹法西斯掌權，希特勒為了表示他有文化，大力提倡採用古典建築形象，反對現代主義新建築。包浩斯學校被解散，華特‧格羅佩斯、密斯‧凡德羅等人被迫移居美國。這倒使得美國不費吹灰之力就擁有了一批國際級的建築大師，對日後美國的建築迅速現代化起了不小的作用。

　　美國在人們心目中是個新興的國家，但在建築形式方面不知為什麼卻長期盛行著仿古或半仿古的風格。可能是怕歐洲人說他們沒有文化，所以特地建一些古典式的房子。

　　十九世紀末，芝加哥的創新學派在美國吃不開，從它們誕生起勢力就不算大，在強大的守舊勢力面前，不久就銷聲匿跡了。當西歐流行現代主義時，美國人卻以懷疑的眼光看著，不時地還嗤之以鼻。

　　但是1929年美國爆發經濟大蕭條後，一向奢侈的美國人無法繼續大講排場，追求堂皇了。於是他們開始以一種冷靜務實的態度重新審視現代主義思潮。他們發現歐洲新興起的這種簡單樸實

又不失美觀的建築形式，很符合羅斯福總統實行新政時期的，由政府出資因而不主張鋪張的建築專案。而格羅佩斯、密斯等德國「包浩斯」派來到美國後，在建築院校任教，正好為美國培養了新一代現代派的建築師，為日後美國建築的現代化打下人才基礎。

二次大戰結束後的1950、1960年代，美國搖身一變，由歐洲人不屑的「土包子」成了世界頭號強國。美國財力雄厚、人才充沛、技術先進。慢慢地，越來越多美國人覺得，現代派的藝術風格更適合現代化的生活要求。

這就是說，1930年代「大蕭條」，再加上1950、1960年代的財力、物力人膨脹，是現代主義建築在美國大行其道的兩大催化劑。美國迅速取代歐洲成了世界上現代主義建築最繁榮昌盛的地方。正如美國建築師菲利普・強生（Philip Johnson, 1906~2005）在1955年所說：「現代建築一年比一年更優美，建築的黃金時代剛剛開始。」一副志得意滿的樣子。

克萊斯勒大廈（Chrysler Building）位於紐約曼哈頓東部，樓高318.9公尺，共七十七層。它是全世界第一棟將鋼材運用在建築外觀的摩天大樓。大樓頂端酷似太陽光束的設計理念，來源於1930年一款克萊斯勒汽車的水箱蓋子，以汽車輪胎為基本元素，五排不銹鋼的拱形區塊往上排列著漸次縮小，每排拱形區塊裡鑲嵌三角形窗戶並呈鋸齒狀排列。高聳的尖塔和充滿魅力的頂部，成為這棟建築的主要看點。在帝國大廈完工之前，它一直是紐約最高的建築。

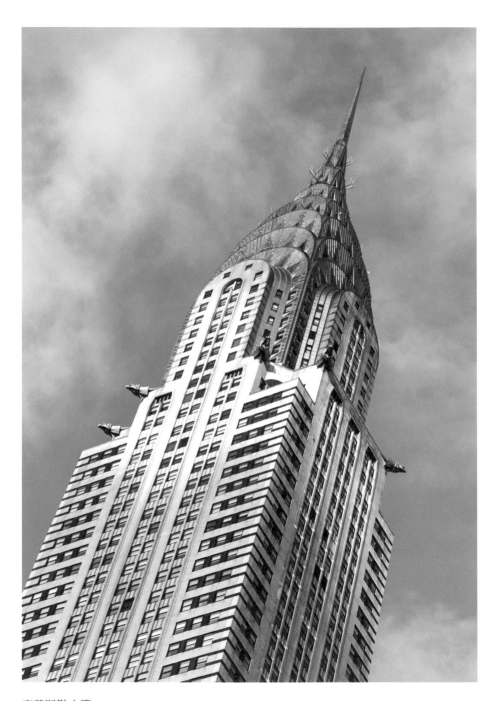

克萊斯勒大廈

下一個早期的摩天大樓是紐約帝國大廈。這個尖樓聳立於曼哈頓市區，高達 443 公尺，在上面可以日夜環視四周的地平線美景。帝國大廈於 1930 年三月一日開始動工，1931 年五月一日竣工，前後只花了四百一十天的時間。它是 1931 年至 1972 年間世界上最高的建築。它的底層面積為 130 公尺 × 60 公尺，向上逐漸收縮，八十五層以上縮小為一個直徑 10 公尺、高 61 公尺的尖塔，塔本身相當於十七層樓高，因此帝國大廈號稱一百零二層。樓頂距地 381 公尺。大廈總體積為 96.4 萬立方公尺，有效使用面積為 16 萬平方公尺。大廈的造型已基本擺脫了傳統建築的束縛。

　　帝國大廈從動工到交付使用只用了四百一十天，平均每四天多建造一層，施工速度極快。大樓內主要是辦公空間，共裝有七十三部電梯。據觀測，大廈在大風中最大擺幅僅為 7.6 公分，對人的感覺和安全沒有什麼影響。1945 年七月，一架 B-25 轟炸機在大霧中撞上了大廈的第七十九層，飛機墜毀，而樓房只有局部破損，一架電梯震落下去，大廈總體未受影響。

　　帝國大廈在世界貿易中心竣工之前，一直是紐約市最高的建築，並且在很長一段時間內也是全球最高的建築。在它興建之前，克萊斯勒大廈是全球最高的建築。帝國大廈原本共 381 公尺，1950 年代安裝的天線，使它的高度上升至 443 公尺。

　　近年來，世界各地超高層建築不斷湧現，最高高度不斷被刷新，以至於曾經的最高建築帝國大廈都成了小弟弟，目前只能排在二十多名了。各國近年來的樓房拔高比賽，要我看都是它惹的禍。

曼哈頓的高層建築群（圖中最高者為帝國大廈）

　　高層商業建築，特別是被稱為摩天大樓的超高層建築，是現代美國最發達和最有代表性的建築類型。它們的重要性和地位，可以跟歐洲古代的宮殿相媲美。這種十九世紀晚期才出現的新建築類型，由於保守思想作怪，長期以來都披著古裝，這是那時美國保守的社會文化心理的產物。1930年代初，在經濟大蕭條中興建的克萊斯勒大廈、紐約帝國大廈和洛克菲勒中心（Rockefeller Center）等，開始轉向，裝飾減少，形象趨於簡潔，但實際上已經不擔負承重任務的外牆，仍保持磚石厚重的外貌。這讓依然持保守態度的人心裡好過一些，眼睛舒服一些。

　　但是到了1950年代，美國的高層和超高層建築形象驟然大變。1948年至1952年興建的聯合國總部祕書處大樓，是一座板片

利華大廈（右前）

式樓房，從上到下全是玻璃，建築形象與傳統幾乎判若兩人。
聯合國總部建築群是由美國建築師華萊士·哈里森（Wallace Harrison）工作小組設計（梁思成先生曾參與該項工作），那個直得像火柴盒的人樓就是祕書處大樓。

　　紐約的利華大廈（Lever House）是利華公司的辦公大樓，1951年至1952年建造，是世界上第一座玻璃帷幕的高層建築。它的設計者是SOM建築設計事務所。建築高二十四層，上部的二十二層為板式，下部兩層是正方形的基座。它的外牆全部採用淺藍色玻璃帷幕。這開創了板式高層建築採用全玻璃帷幕的新手法，成為當時風行一時的樣板。密斯·凡德羅在1919年至1921年曾經設想過的玻璃摩天大樓的方案，由此得到了實現。

聯合國總部祕書處大樓

　　紐約西格拉姆大廈（Seagram Building）建於1954年至1958年，大廈共四十層，高158公尺，設計者為著名建築師密斯‧凡德羅，以及當時尚屬青年建築師的菲利普‧強生。

　　1950年代，講究技術精美的傾向在西方建築界占有主導地位。而人們又把密斯追求純淨、透明和施工精確的鋼鐵玻璃盒子，當作這種傾向的代表。西格拉姆大廈正是這種傾向的典範之作。

　　大廈主體為直豎著的長方體，除了底層及頂層外，大樓的帷幕牆面直上直下，整齊劃一，沒有絲毫變化。

西格拉姆大廈

　　窗框用鋼材製成，牆面上還凸出一條「工」字形斷面的銅條，增加牆面的凹凸感和垂直向上的氣勢。整個建築的細部處理都經過慎重的推敲，簡潔細緻，突出材質和工藝的審美品質。西格拉姆大廈實現了密斯本人在 1920 年代初關於摩天大樓的構想，被認為是現代建築的經典作品之一。

　　如果看看菲利普‧強生後來的作品，你肯定會驚訝同一個人手底下竟然能做出如此不同風格的建築來。此是後話。

聯合國總部建築群

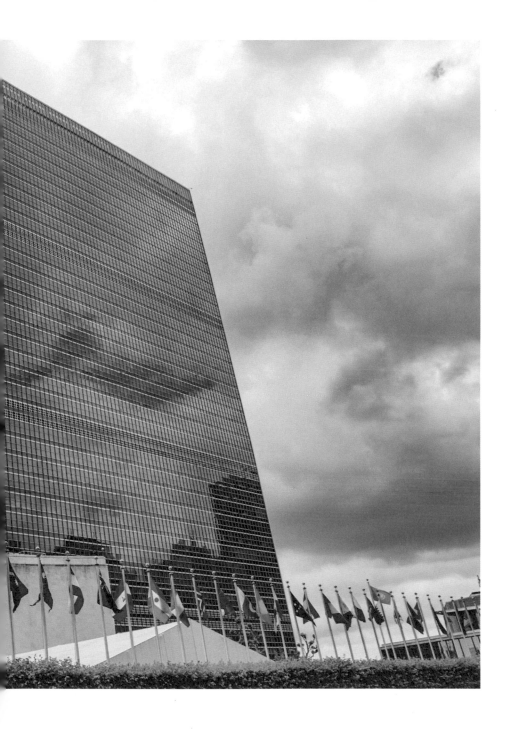

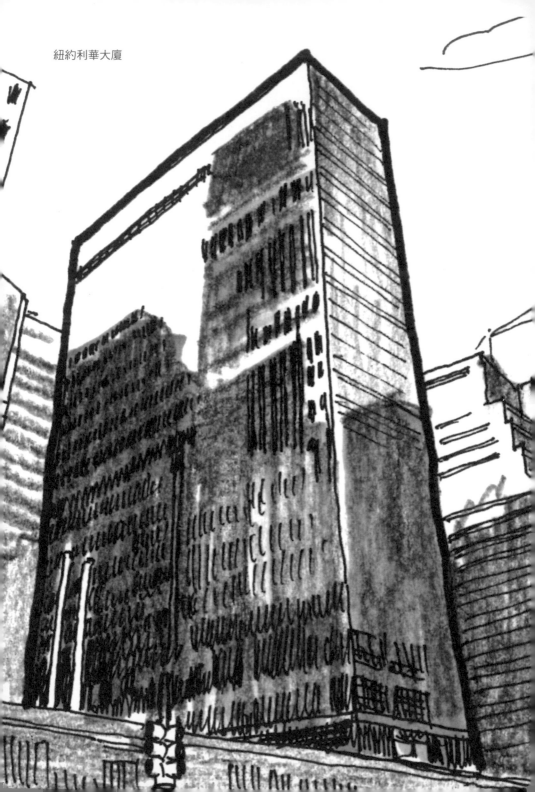

紐約利華大廈

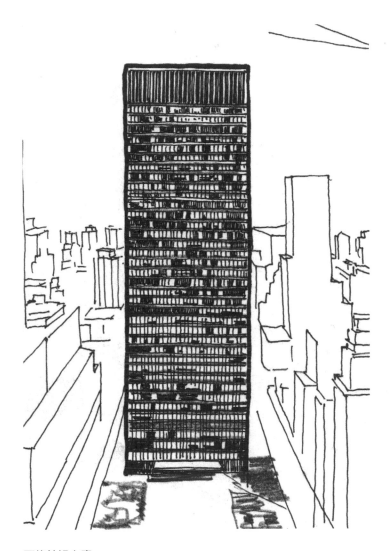

西格拉姆大廈

在紐約曼哈頓地區，比較著名的高層建築還有曼哈頓大通銀行大樓（1955年至1964年建）、美國聯合碳化物公司大樓（1957年建，現為摩根大通大廈）、漢諾威製造商信託公司大樓、飛馬石油公司大樓、百事可樂公司大樓、西格拉姆大廈等。在1950年代後一個不長的時期，紐約繁華大街重要地段的大樓幾乎都換了一副面孔，街道景觀大變。行走其間，跟身在玻璃的樹林裡差不多。美國其他城市以及世界許多大城市，也出現類似的變化。

這樣的造型令人聯想起機械化大量生產，聯想起人對自然的進一步駕馭，進而聯想到工業化社會的威力。它們的開端是1920、1930年代的芝加哥學派，再經過美國建築師們多年的探討和實踐而形成。建築師密斯·凡德羅長期的探索，對於這類建築的普及起了巨大的作用，因此這種高層和超高層建築又被稱為「密斯風格」建築。

「密斯風格」的高層商用建築形象，與以前在手工業基礎上產生的傳統建築藝術形式，形成鮮明的對比。它們是工業文明的產物，是現代工業社會達到鼎盛時期的建築藝術的符號。

當然，密斯也不是只做高層建築，他在1955年為所執教的伊利諾理工學院設計的克朗樓，就是低矮建築的一個很好的例子。

克朗樓是建築系館。建築物為簡單的矩形量體，長67公尺，寬36.6公尺，中間沒有柱子和牆，是一個大的通用空間。屋頂由四榀大型鋼梁支托，四周大部分是玻璃窗，是一個名副其實的玻璃與鋼的盒子，體現了密斯獨特的建築理論與手法。克朗樓可以

伊利諾理工學院克朗樓

克朗樓入口

視為密斯建築創作的一種基本單元，將許多這樣的鋼和玻璃的盒子垂直地堆積上去，即成了他的高層建築。

　　相比於高大的現代風格建築，法蘭克・洛伊・萊特（Frank Lloyd Wright, 1867~1959）設計的「落水山莊」（Fallingwater，又稱流水別墅）可算是例外。

落水山莊

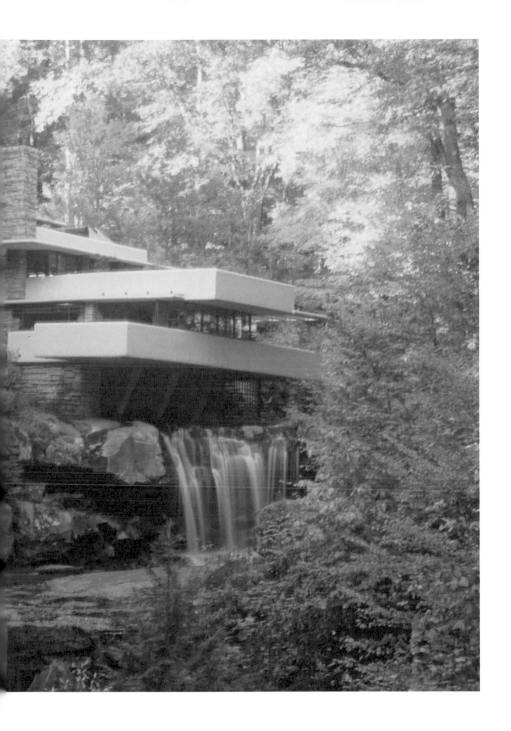

在美國東部賓夕法尼亞州一個僻靜的山谷裡，有個叫「熊奔」的村子，想來過去這裡曾是熊的樂園。

這裡有一塊地是匹茨堡市一位富商愛德格・考夫曼（J.Edgar Kaufman）的產業。他一家子常常到這個怪石嶙峋、秀木茂密的地方來玩。

某日，考夫曼突發奇想，要在這裡蓋一棟房子，做為週末休閒和度假之用。老考夫曼的兒子小考夫曼曾看過介紹建築師萊特的書，因而十分欽佩他。1934年，小考夫曼登門拜訪，並將萊特介紹給父親認識。兩人志趣相投，遂成摯友。

1935年九月的一天，萊特把草圖拿給老考夫曼看。老考夫曼等人一看，萊特竟然把房子架到瀑布的上頭，讓水流好像是從建築下面跑出來，又在下面疊了兩疊，形成了新的瀑布。大家驚訝得張口結舌，但最終還是認可了這個大膽的方案。

萊特所設計的山莊北面是懸崖，南面是溪水和瀑布。南北寬不過12公尺，還要留出5公尺的通道。可用之地非常狹窄。幸虧那時已經有了鋼筋混凝土結構，萊特在山莊的北部築了幾道矮牆，上部三層樓的樓板北面架在牆上，南面靠鋼筋混凝土的懸挑能力凌空挑出。這樣，整個房子就懸在半空，溪水在建築下潺潺流過，並繼續形成瀑布。

山莊的第一層面積最大，這裡是起居室、餐廳和廚房等。它的左右都有平臺，起居室三面是大玻璃窗。室內有小樓梯通向小溪邊。人在起居室，山林秀色盡收眼底。

夏季的落水山莊

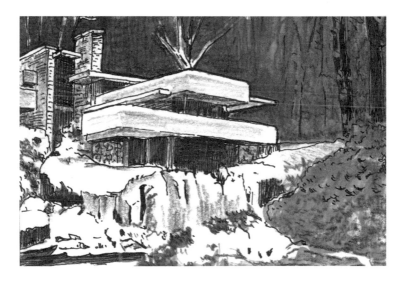

冬季的落水山莊

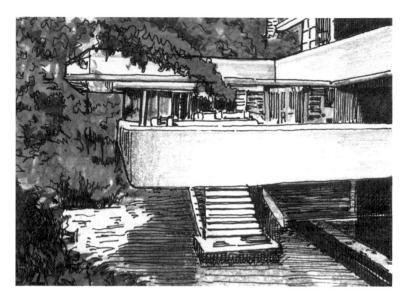

通向溪水的小樓梯

　　第二層向北收進，面積減少。這裡是臥室，起居室的屋頂成了它的平臺。第三層面積更小，越向後收，平臺也越小。

　　落水山莊的建築面積約 400 平方公尺，平臺倒有 300 平方公尺。這些平臺除了在外觀上十分醒目外，人在平臺上，感覺像是升在半空，山林樹木不是環繞著你，就是在你腳下，令人飄飄欲仙。

　　不過，這落水山莊造價可真不菲。老考夫曼當初的預算為 3.5 萬美元，最終花了 7.5 萬美元。室內裝修又花去 5 萬美元。以黃金價格計算，這筆錢大約相當於如今的 900 萬美元。萊特是這樣說服老考夫曼的：「金錢就是力量，一個大富之人就應該有如此氣派的住宅，這是他向世人展現身分的最好方式。」

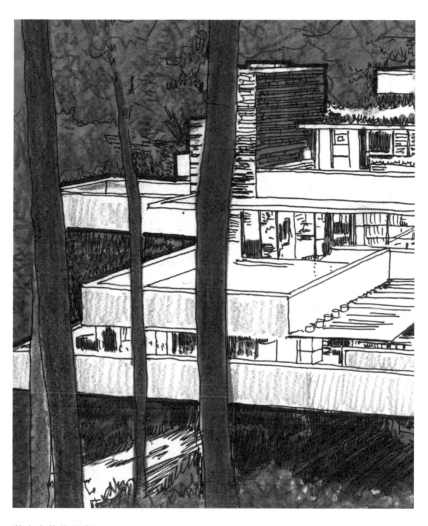

落水山莊的平臺

1937 年，別墅完工。自從考夫曼一家住進這裡，就不斷有人專為了看房子來訪。有一位紐約現代美術館建築部的負責人，提議在落水山莊裡舉辦一次展覽。1938 年在這裡舉辦了「萊特在熊奔泉的新住宅」的圖片展。美國的《生活》、《時代》等雜誌都大加介紹。

　　落水山莊建好不久，就不時地有「軋軋」的響聲，那是構件在磨合。下大雨時，房屋多處漏水，主人要用盆盆罐罐來接水。最要命的是挑得很遠的平臺讓老考夫曼心神不安，晚上經常睡不好覺。幸虧當時在施工時，他曾囑咐工程師多加鋼筋，垮塌事件未曾發生。但 1956 年山裡發生大水，水曾一度沒過平臺進了屋裡，房子進一步受損。1963 年，小考夫曼將其捐贈給西賓州保護委員會。後來房主募集了充裕的資金進行了幾次大修。維修工程於 2002 年告一段落，所花費用高達 1,150 萬美元。

　　2000 年底，美國建築師學會挑選二十世紀美國建築代表作，落水山莊排名第一。

　　2014年，我和丈夫去落水山莊，正趕上下雨。我們和管理人員還開玩笑說，這個所謂的「水」是從天上來的吧。看見管理人員為遊客準備了大量的雨傘，我們意識到這裡應該是多雨地區。看來製造流水並不是難事，主要是地形要選得好，有小溪能在房子周圍流動。八十多年的建築看上去依然精彩，可見維修工作做得很到位。

　　芝加哥湖濱大道公寓大樓由密斯‧凡德羅設計。這兩座哥兒倆似的高層公寓大樓建於1948年至1951年。鋼結構的梁柱直接表露在外牆上，除此之外的地方幾乎全是大玻璃窗。

芝加哥湖濱大道公寓大樓

這是密斯第一次建造的真正高層建築，儘管現在看起來生冷單調，卻對1950至1960年代美國和世界的高層建築產生了廣泛的影響。這座公寓建築與勒・柯比意的馬賽公寓大樓，形成鮮明的對比。一個玻璃樓，一個水泥樓。

有人說現代主義就是玻璃盒子，其實這一時期的建築也有鋼筋水泥盒子，如：波士頓市政廳由美國建築師格哈德・卡爾曼（Gerhard Kallmann）的建築設計事務所Kallmann and Knowles設計，是1963年某次設計競賽的獲獎作品。設計者利用建築構件組成有韻律、富變化的立面，並且使建築具有簷部和柱廊。建築體型有沉重的雕塑感，這是1950至1960年代一些建築師為了使現代建築具有紀念性的一種嘗試。

沒有一種建築理論是放之四海而皆準的，正是「公說公有理，婆說婆有理」。也沒有一種設計方法能夠包打天下，如同「八仙過海，各顯其能」。更沒有一種建築風格能魅力永存並獲得所有人的好評，好比「蘿蔔青菜，各有所愛」。所謂流派，只不過是在一定的時期、一定的地區裡，某些建築類型比較流行而已。過去是這樣，現在由於交通和資訊的發達，多種風格並存的現象更顯著，更迭變化的速度也更快了。

澳大利亞的雪梨歌劇院是二十世紀中期建成的一座著名建築。它雖然是演出類建築，然而跟人們概念裡的「劇院」完全不同。雪梨歌劇院坐落在雪梨市海邊三面環水的人造小半島上，占地1.8公頃。它包括一間2,700個座位的音樂廳，一間1,550個座位的

波士頓市政廳

歌劇院，一間540個座位的戲劇廳，一間420個座位的排演廳，還有眾多的展覽場地、圖書館和其他文化服務設施，總建築面積達88,000平方公尺。連觀眾和工作人員在內，同時可容納七千人，實際上是一座大型綜合性文化演出中心。

它最吸引人目光的是那幾片伸向天空的白色殼片。八個薄殼分成兩組，每組四個，分別覆蓋著兩個大廳。另外有兩個小殼置於小餐廳上。殼下吊掛鋼桁架，桁架下是天花板。兩組薄殼彼此對稱互靠，外面貼乳白色的貼面磚，閃爍奪目。

丹麥建築師約恩·烏松（Jørn Utzon）的意思是，造型要具有雕塑感和象徵性。遠遠看去，那白色的東西好像遠航歸來的風帆。雪梨正是歷史上白人首次登上這塊大陸的地方，這就使得建築帶有強烈的隱喻性。那潔白的殼片還能讓人聯想到盛開的蓮花、海灘的貝殼等。這許許多多藍天下的遐想，令建築獲得了廣泛的喜愛和盛讚。這是較早地突破現代建築的所謂「形式服從功能」框框的建築物。只是可憐那些結構師了：建築大師勾出一條條他認為最美的曲線，但結構計算達不到，於是建築、結構兩家便逐漸地往一塊兒邊磋商邊靠攏，光是方案的改變就用了六年，從下面的附圖可見一斑。

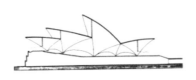

1957 年方案

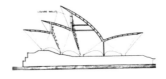

1959 年方案

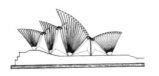

1962 年方案

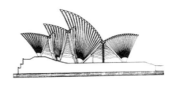

1963 年方案

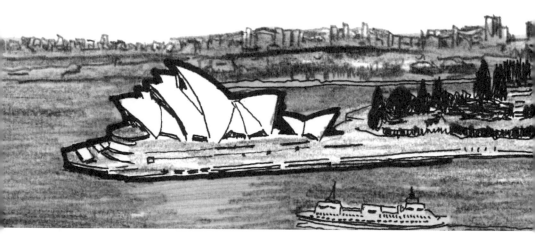

雪梨歌劇院遠眺

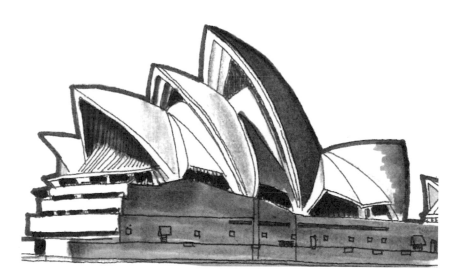

雪梨歌劇院建築主體

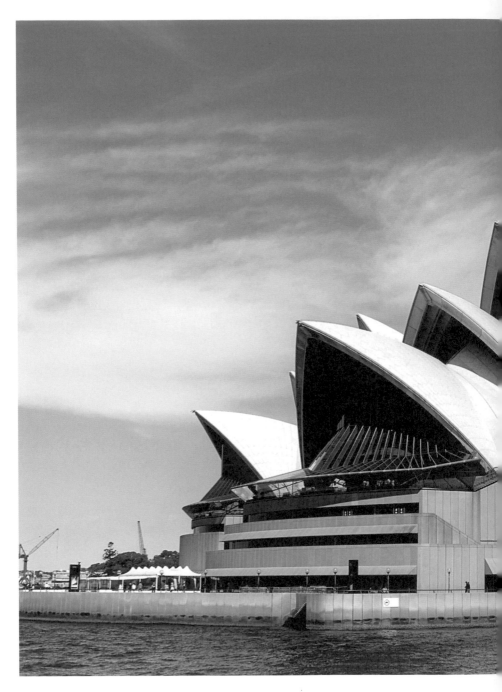

雪梨歌劇院

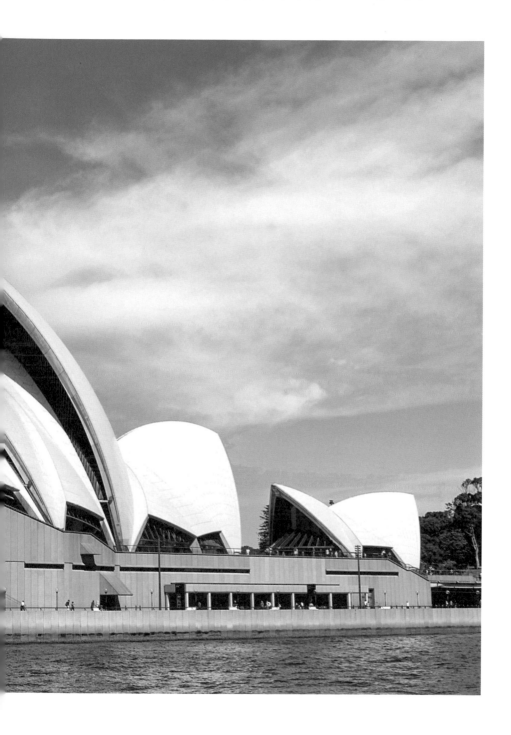

從空中俯瞰雪梨歌劇院

　　雪梨歌劇院從設計到完工達十四年之久，耗資一億兩百萬美元，建成後受到人們的廣泛喜愛。

　　1959 年落成的紐約古根漢美術館又是一個打破常規的奇特建築。它的主體是一個上大下小的螺旋形建築，展品就陳列在盤旋而上的平緩坡道上。整個展廳裡沒一個牆面是垂直的，也沒一塊地面是水平的。我要是到裡面，一定很快就暈了。

　　建築落成後，一直被認為是現代建築藝術的精品。大多數評價認為，近四十年來博物館建築中無一可與之媲美。它的外觀很簡潔，像一個白色的螺螄殼，與傳統中任何博物館建築均不同。這棟建築為法蘭克・洛伊・萊特晚年的一大傑作。

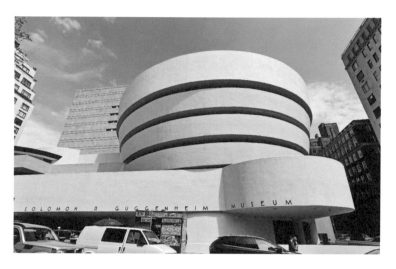

紐約古根漢美術館

　　到了1950至1960年代，一些建築師提出「現代風格與古典風格結合」的觀點。

　　這一趨勢被稱為二十世紀的「新古典主義」。代表人物是美國建築師愛德華・斯通（Esward D.Stone, 1902~1978）和雅馬薩奇（Minoru Yamasaki, 1912~1986）。

　　斯通設計的華盛頓甘迺迪藝術中心，將古希臘古羅馬的古典建築形式和現代建築藝術結合起來。整個建築的高度才30公尺，長190公尺，寬91公尺。中心內有一條貫通的190公尺長、19公尺寬的長廊，長廊上懸掛著瑞典歐世瑞水晶吊燈，頗為輝煌。州大廳和國家大廳裡也設了很長的走廊（76公尺長，19公尺寬）。

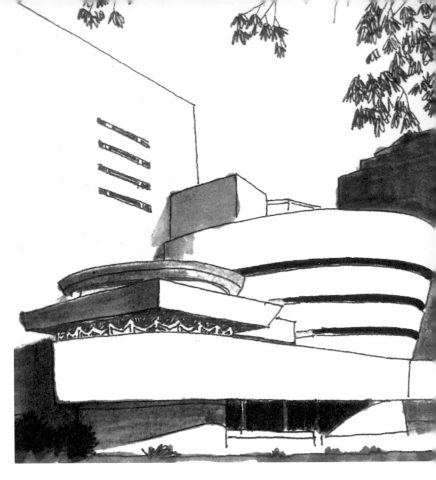

紐約古根漢美術館

　　該建築的主要著力點，也算是優點吧，就是它的隔音效果很好。因為地處隆納‧雷根華盛頓國家機場，大量的飛機、直升機沒日沒夜飛過上空。為了排除這些噪音對使用上的影響，該建築物做了兩層盒子。人們都在裡層盒子裡活動。

　　可惜的是它的選址離所有的交通線路（如地鐵什麼的）都太遠，很不方便。

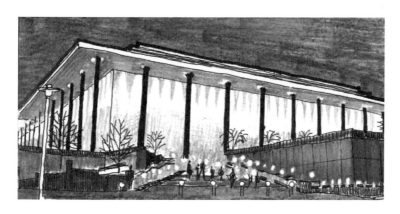

甘迺迪藝術中心

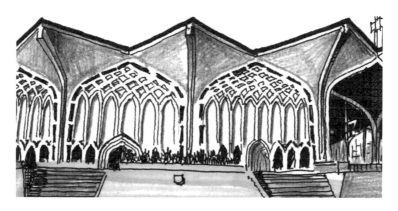

沙烏地阿拉伯達蘭機場航廈

　　雅馬薩奇又稱山崎實，是日裔美國建築師。由於日裔的背景，他很注意吸收東方傳統建築裡的某些特徵，並運用到設計中去。在他設計的沙烏地阿拉伯達蘭機場航廈裡，結構用的是鋼筋混凝土板殼，但外部拱券的線條和牆面上紋路的巧妙處理，使得這個現代化的建築具有濃厚的阿拉伯色彩。

雅馬薩奇設計的另一座著名建築，是紐約曼哈頓的世貿中心雙塔。在911事件之後，人們已經看不見它了，但是從留下的照片裡，還是可以回憶起它的雄姿。

　　世貿中心雙塔位於曼哈頓市區南端，是兩座外觀相同，一百一十層的塔樓，高度同為412公尺。同時，整個世貿中心也是世界上最大的商業建築群，是美國金融、貿易中心之一，也是整個曼哈頓島最突出的建築。有趣的是，設計這對高樓的建築師雅馬薩奇本人，卻是一位懼高症患者。大概他從不去工地監工吧。不過，世貿中心雙塔已然灰飛煙滅了，只剩下照片和建築史的書中還有記載。

　　在五花八門、千姿百態的建築流派裡，還有一種被稱為「高技派」的。其中，龐畢度（Georges-Pompidou）國家藝術和文化中心（設計者倫佐・皮亞諾〔Renzo Piano〕和理查・羅傑斯〔Richard Rogers〕）、香港滙豐總行大廈（設計者諾曼・福斯特〔Norman Foster〕），以及倫敦勞埃德大廈（Lloyd's Building，設計者理查・羅傑斯）是這一派的代表作。它們的共同特點是不但結構外露，甚至電機設備、通風管道都露在外面。在大街上，你會看到鋼筋混凝土的梁、柱、桁架；電梯的機器、各色的管道和電纜。這種做法當然方便了檢查和維修。但設計者的初衷大概不是為維修工考慮，倒是出自他們的「機器美學」或稱「技術美學」。

　　巴黎龐畢度藝術與文化中心，是以法國前總統的名字命名的一座藝術文化中心，其中包括圖書館、現代藝術博物館、工業美術中心等。它位於巴黎市中心，1977年建成。主體為六層的鋼結構建築，長166公尺，寬60公尺。

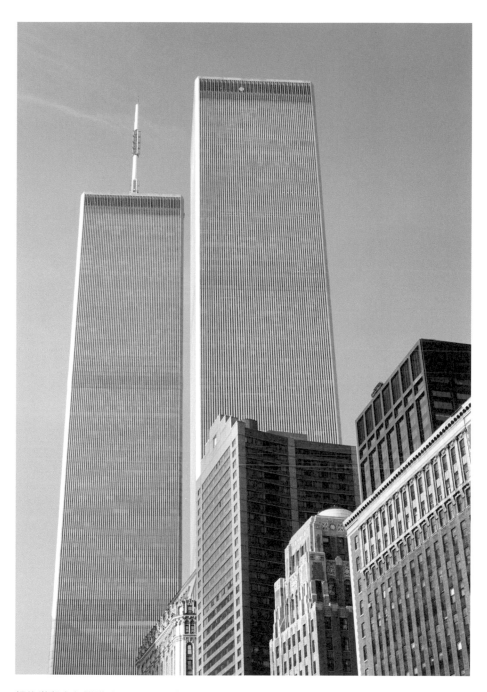

紐約世貿中心雙塔（1973~2001）

紐約世貿中心雙塔（1973~2001）

　　與一般建築不同的是，它的鋼柱、鋼梁等結構構件，都裸露在建築物的表面。甚至運貨電梯、電纜、上下水管道等也置於臨街立面上，並漆成大紅大綠的顏色。因此，臨街的一面外觀很像一座化工廠。

　　羅傑斯和皮亞諾之所以突破常規，把這座藝術與文化中心設計成工廠模樣，是出自他們的一種觀念：現代建築應該是利用現

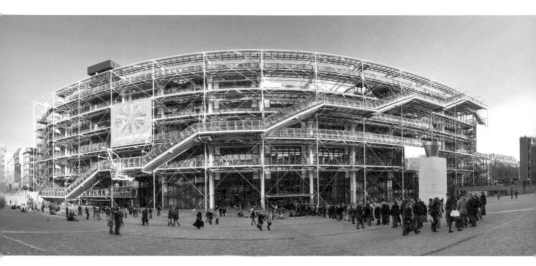

龐畢度藝術與文化中心

代技術手法打造的一種框架、一種裝置或一個容器，讓人們在其中靈活方便地進行各種活動。

奇怪的是，這樣一個大機器似的玩意兒，倒沒聽見多少激烈的反對意兒，不同於當初對待艾菲爾鐵塔。看來人們都已經見怪不怪，或者審美觀點都以「怪」為好了。

變化最大、最令人驚詫的是1920年代現代主義建築的旗手勒‧柯比意的變化。三十年後的1950年，他一反自己在《走向新建築》（*Discours de la méthode*）中提出的諸如「少就是多」等理性主義觀點，創造出一批野性十足的建築。其中最著名的是在法國一個叫佛日（Vosges）山區的地方，建的一座小教堂：廊香教堂（Notre-Dame-du-Haut，又譯為宏香教堂）。

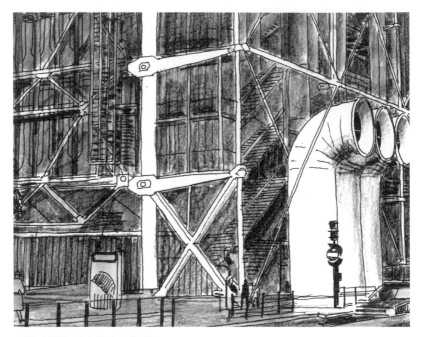

龐畢度藝術與文化中心局部

垂直交通

龐畢度藝術與文化中心街景

倫敦勞埃德大廈

　　這座小山上原來有一個小教堂，不知何年被毀了。勒・柯比意完全沒有考慮傳統的天主教堂的形式，也沒有做一個現代化的教堂，而是做了一個奇形怪狀的東西。

　　平日我們走在大街上，滿眼都是建築物，大部分的就是一掃而過，沒留下什麼印象。個別的多看兩眼，事後也未必能回憶起來。

香港滙豐總行大廈

　　人們稱那些讓人多看幾眼的東西為「引人目光」，正像衡量女孩的漂亮程度用「回頭率」這個詞一樣。

　　廊香教堂就屬於特別能引人目光的建築物。其原因首先是它讓人們有陌生感。我們在日常生活中都形成了一定的概念，即什麼性質的建築是什麼樣子。

　　比如教堂，總得是高聳一些，有個尖塔、鐘樓什麼的，門比較大些，窗戶上有彩色玻璃。如果你看見類似的東西，估計眼皮都不會抬第二次，「這是個教堂」的模糊概念僅存一瞬。

　　如果發現差異，反倒會駐足觀看，在心裡問道：這是什麼東西？

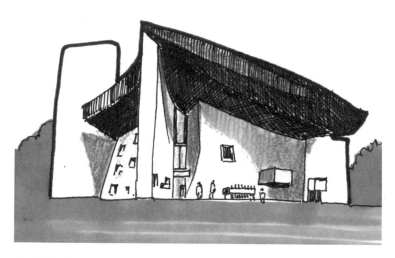
廊香教堂的一面

　　勒・柯比意在他設計的廊香教堂裡放棄了自己的主張，走向了簡單的反面——複雜。請看廊香教堂的立面處理，四個立面四個模樣，你看了南面，絕對想像不出西面或東面長什麼樣子，更不用說北面了。再看看那些窗戶，大小形狀皆不同，唯恐有重複似的。再看它的牆壁，曲裡拐彎地把小小的內部空間分割得非常複雜。平面構圖找不出規律，有人說像個耳朵，用來傾聽上帝的聲音。它的牆體全部是彎曲的，有一堵牆還是傾斜的，上面開著大小不一的深陷的窗洞。

　　它的大屋頂如同蘑菇的大簷，又像翻起的船身側面。

　　教堂內部空間不大，牆體和屋頂之間留有縫隙，透進來一點光，給幽暗的教堂多少增加了一點點光亮。

廊香教堂的另一面

你說它複雜，但它的複雜與一些歷史悠久的教堂，如哥德式教堂的複雜完全相反。哥德式教堂複雜在細部，豈止是複雜，簡直就是繁瑣。而廊香教堂的複雜性卻恰恰相反。你說它簡單，但它的結構很複雜，而細部，無論是牆面還是屋簷，外觀還是內部，卻相當簡潔。它既有法國南部鄉土建築的某些特點，又有原始人住所的粗獷性格，還融入了現代神祕主義的情調。

在這裡特別值得一提的是華盛頓國立美術館的新館：東館。1940 年代建成的老館「西館」，因為種種原因，已經不敷使用了。在決定建一座新館時，華裔建築師貝聿銘先生被認為是最好的設計者。

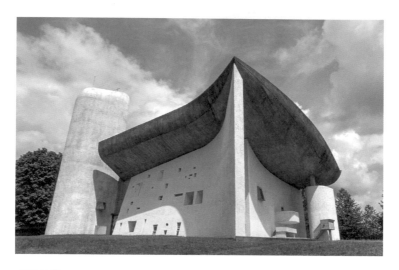

廊香教堂

　　東館的周圍盡是一些主要的紀念性建築，業主又對美術館本身提出了許多特殊要求，且地塊又是個不太好利用的梯形。貝聿銘綜合考慮了這些因素，把這個梯形地塊用一條對角線分成了兩個三角形。西北部面積較大，是等腰三角形，做主要展館用，東南部的直角三角形面積小一些，做為研究和行政部分。這兩個部分在第四層相通，使整個美術館既不失統一，又稍有區別。

　　東館和西館的建造年代差了三、四十年，但東館的中軸線在西館東西軸線的延長線上，且外牆的石材用的是同一座礦坑裡產的略帶粉色的淺黃石頭，用這個辦法取得新舊館風格的統一。

　　美術館的展覽館和研究中心入口都安排在西面一個長方形凹框中。展覽館入口寬闊醒目。研究中心的入口偏處一隅，不引人注目。

華盛頓國立美術館

華盛頓國立美術館東館鳥瞰

美術館正立面

美術館側面

劃分這兩個入口的，是一個稜邊朝外的三稜柱體，淺淺的稜線，清晰的陰影，使兩個入口既分又合，整個立面既對稱又不完全對稱。

　　東西兩館之間的小廣場鋪花崗石地面，與南北兩邊的交通幹道區分開來。廣場中央配置噴泉、水幕，還有五個大小不一的三稜錐體，是建築小品，也是廣場地下餐廳藉以採光的天窗。廣場上的水幕、噴泉跌落而下，形成瀑布景色，日光傾瀉，水聲汩汩。觀眾沿地下通道自西館過來，可以在此小憩，看著外面與視線同一高度的瀑布，彷彿身在水簾洞。再往前走，可乘自動步道到東館大廳的底層。

　　路易・康（Louis Kahn）是著名的美國現代派建築師，他提倡建築不要千篇一律，每個作品都要有自己的特點。他的作品堅實厚重，不愛表露結構。他所設計的孟加拉議會大廈正是體現了這種理念。

　　孟加拉議會大廈於 1962 年開始設計，1965 年動工，1982 年投入使用。議會大廈的中心為圓形會場，門廳、祈禱廳、休息廳、辦公樓等附屬建築，整齊均衡地向四面八方突出。部分牆面為帶有大理石條的水泥牆，部分為紅磚牆，牆體上開著方形、圓形或三角形的大孔洞。其形象厚實、粗礦，顯得原始而神祕，看上去巨人們在這裡玩躲貓貓倒是挺合適的。

　　路易・康被視為橫跨現代主義，以及後現代主義兩個階段的代表建築家。

孟加拉議會大廈

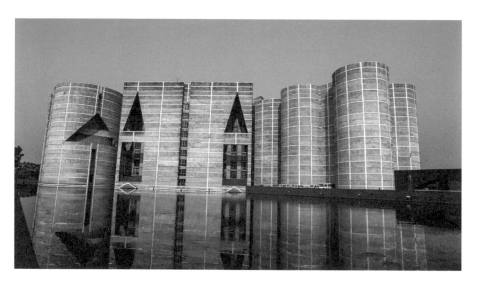

孟加拉議會大廈

後現代主義風格建築
不斷湧現

　　現代主義建築盛行之時，對它的批評和指責也開始增多了。從 1960 年代起，世界各地陸續出現跟這種「方盒子」完全不同的建築物。在理論上，人們指責「現代主義」忽視新建築與老建築的配合，指責它割斷歷史、不顧人們的感情需要、冷酷無情等等。進入 1970 年代，世界建築舞臺上呈現出五彩繽紛的局面。到了 1980 年代，開始有人稱這種五花八門的建築形式為「後現代主義」。

　　實際上，大部分建築師在做設計時，並沒有事先把自己的作品歸在某類裡，更不要說歸在什麼「主義」裡了。所謂這主義、那主義的，多半是一些建築評論家，或者大有名氣的建築師寫了一些文章，在文章裡表述的一些觀點。當然，一段時期內某種建築物的形式比較流行，也是事實。

　　1980 年代，美國經濟漸漸衰退，建設任務不多，建築師們閒來無事，有大把的時間來耍嘴皮子，使得本來就不系統的建築理論變得更加撲朔迷離。1955 年，菲利普・強生興高采烈地寫道：

「我們建築的黃金時代剛剛開始。它的締造者們都還健在，這種風格（指現代主義）只經歷了三十年。」但僅僅三年過後的1958年，強生就突然改變腔調，宣布要跟他素來崇拜的現代派大師們分道揚鑣了。他說：「我們與那些現在已經七十歲出頭的老傢伙的關係該結束了。」1959年，他更進一步宣稱：「國際式（對現代派的另一稱呼）潰敗了，在我們周圍垮掉了。」

更有趣的是建築評論家查爾斯・詹克斯（Charles Jencks）在他的《後現代建築語言》（*The language of Post-ModernArchitecture*）的第一部分「現代建築之死亡」裡煞有介事地說，1972年某月某日下午，美國聖路易城幾座公寓被政府炸毀，就是現代主義死亡的時刻。

儘管許多人都在用所謂「後現代主義」這個詞，但是，到底什麼是「後」現代主義呢？從字面上，我們得不到結論。其他的「主義」，諸如「浪漫主義」、「復古主義」，從字面上還能看出一點內容來，而「後現代」這個詞，除了說明它出現在現代主義之後外，就沒有什麼其他暗示了。

一種普遍的看法是：後現代主義是對現代主義的一種反叛。美國建築師羅伯特・文丘里（Robert Venturi, 1925~2018）於1966年出版的《建築的複雜性與矛盾性》就是後現代主義的宣言書。

針對勒・柯比意的「少就是多」之說，文丘里提出「少即是枯燥」。他主張在同一座建築上採用不同的比例、不同的尺度、不同的方向感及不協調的韻律。他甚至認為，最好是不分主次地將矛盾的東西放在一起。這話聽起來有點兒「丈二和尚——摸不

著頭腦」。其實就是一句話：愛怎麼來就怎麼來。讓我們看看文丘里自己和其他建築師所做的幾個典型的後現代主義建築都是什麼樣子。

美國建築師菲利普‧強生設計的紐約AT&T大廈（編注：現名為「麥迪遜大道550號」〔550 Madison Avenue〕）開啟了後現代主義建築的先河。這棟建於1950年代的建築，其主體共三十七層，高183公尺，立面為三段式，基座部分高37公尺，入口前一道柱廊，正中為一大拱門。立面中段部分開了一些寬窄不同的小窗，頂部是三角形山花，上面有一個圓凹口，牆面用的是磨光花崗石面。這有別於當時紐約其他玻璃帷幕建築，倒是帶有歐洲文藝復興建築的特點。強生描述自己的設計時說：「在紐約所有1920年代的，以及更早的二十世紀轉折時期的建築，都有可愛的小尖頂：我想再次追隨那些建築，所以，將AT&T大廈的底部模仿帕齊禮拜堂（Cappella dei Pazzi），中間部分模仿芝加哥論壇報大樓（Tribune Tower）的中段，頂部……我說不準確，反正不是從老式木座鐘上學來的。」

此大樓的出現，引起建築行業內外的各種評論，有人稱之為「祖父的座鐘」、「老式煙斗櫃」，也有人大加讚賞，認為它有生氣。總之，它是繼廊香教堂之後，再次轟動一時的建築，是後現代的代表作。

普林斯頓大學巴特勒學院（Butler College）的胡堂，是以畢業的校友胡應湘命名的建築物。設計人是文丘里，於1988年建成。

紐約 AT&T 大廈

普林斯頓大學巴特勒學院胡堂

胡堂入口

一樓和地下是食堂、娛樂室等，二樓為學院辦公室。文丘里反對簡潔純淨，主張複雜和矛盾。在這座建築中有大學傳統建築的形式，有英國貴族府邸的形象，又有老式鄉村房屋的細部，在入口處的牆面上，還有用灰色和白色石料拼成的抽象化的中國京劇臉譜。建築物的南端小廣場上，還有一個變形的中國石牌坊。建築的比例和細部處理既傳統又超乎傳統，充分體現了文丘里的建築創作主張。

　　美國建築師麥可‧葛瑞夫（Michael Graves）設計的俄勒岡州波特蘭市政服務大樓又是一例。

　　該建築於1982年落成於俄勒岡州波特蘭市，高十五層，外觀方墩形，下部明顯地表現為基座形式，基座外表以灰綠色的陶瓷面磚和粗壯的柱列構成，上部主體為奶黃色，立面中隱喻的壁柱、拱心石等，反映了美國後現代主義的精神和旨趣。這座市政服務大樓改變了公共建築領域近半個世紀流行的玻璃盒子式的現代主義建築風貌，成為後現代主義建築的第一批里程碑中的一個，是美國後現代主義建築最具有代表性的作品之一。

　　再一個例子是德國的斯圖加特州立美術館（新館）。

　　英國建築師詹姆士‧斯特林（James Stirling）設計的斯圖加特州立美術館（新館）也是一個極有特點的後現代主義建築。

　　斯圖加特州立美術館（新館）於1983年建於舊館（1838年建）旁邊，轟動一時。新館包括美術陳列室、圖書館、音樂樓、劇院等文化藝術用房及服務設施，平面布局及建築形體複雜多樣。

波特蘭市政服務大樓

一般來說，博物館類建築或多或少都會帶有一些較為嚴肅的紀念意義。為了使這類建築帶有紀念性，習慣上建築師都會使用大尺度、軸線、中心對稱這類常見的手法，但斯特林並不想把這個美術館做得太具紀念性，反而運用了一種更為大眾化和詼諧的方式，去表達自己對美術館建築的理解。雖然他在整體上仍然大面積地使用了和相鄰傳統建築相同的外牆，以謀求和周邊環境的協調。但塗上鮮豔顏色的換氣管，帶有構成主義痕跡和高技派味道的入口雨篷，素混凝土排水口，粗大的管狀扶手等細部，以及門廳輕巧明快的曲面玻璃帷幕，使得它具有了與眾不同的特別之處。

斯圖加特州立美術館（新館）

斯圖加特州立美術館（新館）

美術館（新館）入口及雕塑

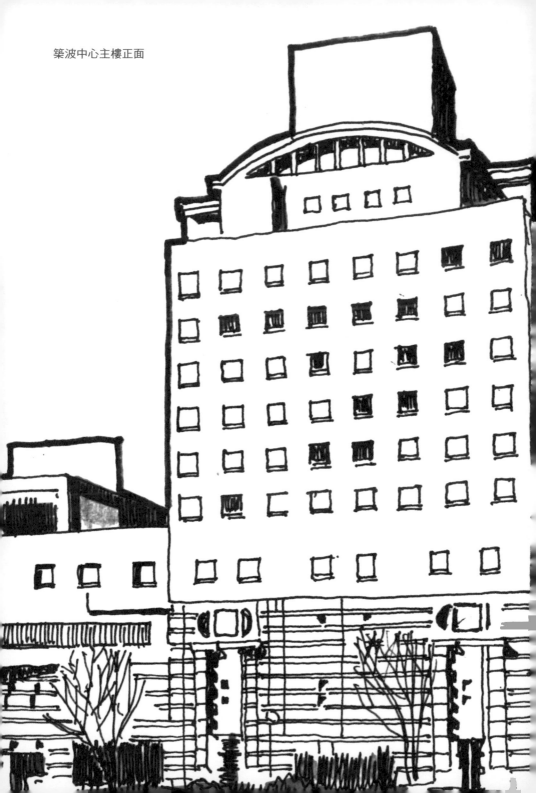

築波中心主樓正面

側面

主入口

當日本建築師圍繞著新出現的後現代煩惱、徘徊的時候，磯崎新（1931~）便以築波中心大廈這一作品，宣告了日本後現代主義時代的到來。

　　該建築位於築波研究學院都市中心，占地面積 10,642 平方公尺，總建築面積 32,902 平方公尺，是由旅館、商業設施、音樂廳、辦公設施等組成的複合設施，用地中心為橢圓形平面的下沉式廣場，長軸與城市南北軸線重合，西北角有瀑布跌水，一直引入中心，兩幢主體建築成 L 形圍合在廣場東南側。該建築設計「引用」了西方文化中過去和現在的多種樣式，加以變形或反轉，和諧統一，並以隱喻、象徵等手法賦予多重意義。其作為後現代的代表

築波中心前下沉式廣場

建築，在世界範圍引起廣泛矚目，同時引起各種各樣的爭論。

接下來的一個建築也有點意思。

我光是帶朋友就去了四次，還參加了一次彌撒，雖然我不信教，也分不清這是天主教堂還是基督教堂。這就是位於洛杉磯南邊橘郡的水晶教堂（Crystal Cathedral，編注：易主後現名為基督主教座堂〔Christ Cathedral〕）。

水晶教堂於1968年開始興建，1980年竣工，歷時十二年，耗資兩千多萬美元，是最現代化的教堂之一。大堂由一萬多塊玻璃建成，玻璃都是由信徒捐贈的，是由美國設計師學會金獎獲得者菲利普·強生和他的助手約翰共同設計的。

教堂長122公尺，寬61公尺，高36公尺，量體超過著名的巴黎聖母院。教堂外觀是由玻璃方格鑲成，在陽光照射下像水晶一樣閃閃發光。巨大又明亮的空間使其他教堂望塵莫及。除此之外，教堂還有一萬多個柔和的銀色玻璃窗，使室內更顯得明亮寬敞。

教堂可容納2,890人就座，並可滿足一千多名歌手和樂器演奏家在56公尺長的高壇上進行表演。禮拜活動可透過超大螢幕的室內索尼電視螢幕，以及在教堂室外的設備，直接轉播給開車前來的禮拜者（編注：建築物內部於2017年至2019年曾進行翻修）。

在教堂旁邊有一座由不銹鋼組成的尖塔，塔內有一塊巨大的天然水晶。不知教堂是否因此得名。

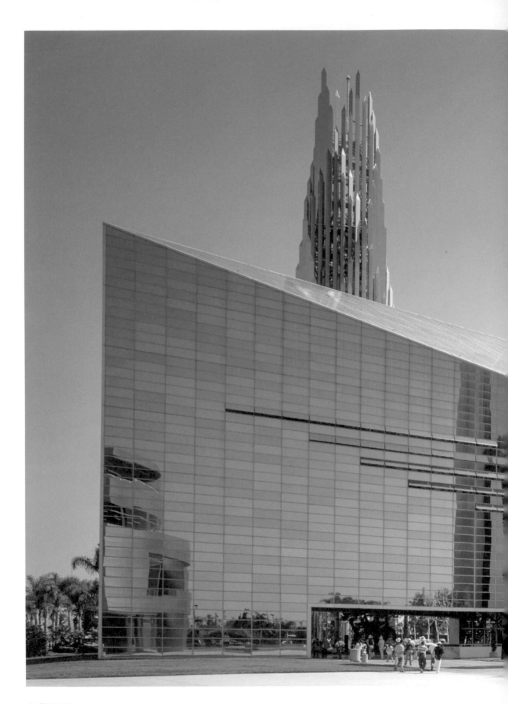

水晶教堂

水晶教堂和塔

巴黎音樂城

　　1994年，法國建築師克里斯蒂安‧德波宗巴克（Christian de Portzamparc）被評為當年普立茲克建築獎得主。1990年代建成的巴黎音樂城是他最著名的作品。

　　巴黎音樂城位於拉維萊特（la Villette）公園的南入口附近，包括一個音樂廳、一百間琴房、十五間音樂教室、一個音樂博物館和一百名學生的宿舍。建築配置及形式考慮到聲學上的要求，一部分房屋上有波浪形屋頂。建築體型既簡單又錯綜複雜。德波宗巴克主張建築要不斷地重新創造。有的評論家認為他的獲獎是「一個反傳統者的勝利」。

拉維萊特公園入口

　　音樂城旁邊的拉維萊特公園本身也是一個後現代派作品，方
的、圓的、高的、矮的湊在一起，加上牆面使用了大紅色，使這
個公園入口非常引人注目。本來不打算進去的人，到這裡也忍不
住要轉進去瞧瞧。這就是建築的作用吧。

解構主義建築:
一抹亮色

　　繼後現代主義出現後,在建築界稱得上「主義」的恐怕就算解構主義建築了。

　　「解構主義」這個詞,最先出現在哲學領域。其含義晦澀難懂。簡而言之,就是把什麼都拆了。有人總結道:「他們的矛頭指向傳統形而上學的一切領域。所有的既定界限、概念、範疇、等級制度,都是應該推翻的。」美國的一位解構主義者比喻得更具體,他說解構主義者就像是把父親的手錶拆散了並使之無法修復的壞孩子。

　　從歷史上看,社會上(文藝、哲學也包括在內)刮什麼風,建築領域裡不久就會下什麼雨。1988 年三月,在倫敦泰特美術館舉辦了一次有關解構主義的學術研討會。會上播放了一些奇奇怪怪的建築的錄影。同年六月,紐約大都會藝術博物館舉辦解構主義建築展,展出了七名建築師的十件作品,引起轟動。美國《建築》雜誌 1988 年六月號在「編者之頁」裡寫道:「本世紀建築的第三趟意識形態列車就要開動了。第一趟是現代主義建築,第二

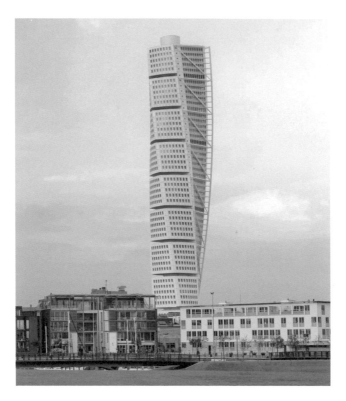

馬爾默 HSB 旋轉中心

趨是後現代主義建築，現在開出的是解構主義建築。」這位編者
暗示解構主義小命不長，他說：「今後幾個月，趕在解構主義建
築消失之前，我們和別人還有話說。」

　　為什麼這樣說呢？看了解構主義建築的實例，也許你也會同
意他的觀點，因為這類建築太奇特、太刺眼了。要是滿大街都蓋
上這類東西，非把人都嚇瘋了不可。當然，少量的有一些，點綴
一下這個多彩的世界，也未嘗不可。

馬爾默 HSB 旋轉中心

　　馬爾默市（Malmö）是瑞典第三大城市。馬爾默的HSB旋轉
中心是一棟商住合一式的建築物。它的設計理念源於一個名為
〈扭軀幹〉（Twisting Torso）的白色大理石雕塑，該雕塑1999年
由西班牙建築師聖地牙哥‧卡洛特拉瓦（Santiago Calatrava）模仿
扭曲的人形製作。該大樓於2001年二月十四日動工，工期為四年
半。2002年三月和八月，該建築分別完成地基及混凝土澆築工程。
2005年八月二十七日，大樓正式落成。

猶太博物館

　　整棟大樓高 190 公尺（623 英尺），五十四層。大廈的核心是
一個直徑為 10.6 公尺的巨大混凝土管。其外牆的厚度從最底層的
2.5 公尺逐漸向上縮至 40 公分。

　　大樓共分九個區，每個區有五層。每層的方向都跟下面那層
不同。而 2,800 塊外牆板和 2,259 塊玻璃帷幕，均以 1.6° 的角度旋
轉。其中最高層和最底層的平面成直角，所以看起來整座大樓好
像一塊毛巾被扭了一圈，因而又有「扭毛巾大樓」之稱。

猶太博物館

　2001年，在德國首都柏林，一座新的猶太博物館落成，建築師是知名的建築師丹尼爾·里伯斯金（Daniel Libeskind）。

　柏林猶太博物館的新建築是相當不同於其他博物館的，因為它不反映任何功能需求，空間設計不是為了展出文獻、繪畫或播放紀錄片，而是將空間本身視作德國猶太人的歷史故事來詮釋。

　因此，整個博物館建築可說是一個介乎建築和雕塑之間的藝術作品。

猶太博物館

這座博物館從空中看來，是一系列由長方體連貫而成的鋸齒形曲線。

它有著凸起的、光光的銳角，像是被壓扁的矩形。它象徵著充滿痛苦和悲傷的扭曲的生命。

博物館內外充滿破碎和不規則的元素，堆積成傷痕累累的民族悲情，無言地向人們訴說著兩千年來猶太人和日耳曼人之間難以理清的關係。

丹佛市位於美國科羅拉多州。丹佛美術館於2007年被一本雜誌評為「世界上最新奇的五座建築」之一。該館有1.36萬平方公尺（14.6萬平方英尺）的鈦金屬外衣，於2006年十月開放，也是由建築師丹尼爾‧里伯斯金設計的。

《時代》週刊的評論家理查德‧拉凱奧（Richard Lacayo）寫道：「丹佛美術館屬於美國建築學會的一百五十個頂級作品之列。」由於它被一些國際著名媒體，如美聯社、《波士頓環球報》（The Boston Globe）、《紐約客》（The New Yorker）、《時代》週刊等關注後，各種榮譽紛至遝來。

這座用玻璃和金屬構成的三角形和多邊不規則形組合而成的抽象建築，成為美國洛磯山腳下具有標誌性的現代建築，也把丹佛美術館原有的七層展廳面積整整擴大了一倍。

建築師法蘭克‧蓋瑞（Frank Owen Gehry）是加拿大人，十七歲後移民美國，為著名的解構主義建築師，以設計具有奇特和不規則曲線造型的建築物著稱。

丹佛美術館

下面是解構主義建築的另外一個例子。

這就是杜拜的阿拉伯塔。其實它並不是一般意義上的塔,而是一座飯店。飯店的建設始於 1994 年,並於 1999 年十二月一日正式開放。

建築的外形如同獨桅帆船形(一種阿拉伯式帆船)。它建在離海岸 280 公尺的人工島上。它的結構採用雙層膜形式,造型輕盈飄逸,因此又被稱為帆船酒店。

飯店頂部有一個直升機停機坪。在建築物內部有一個世界上最高的中庭,高 180 公尺,它以鐵氟龍塗料玻璃纖維紡織布圍繞帆船的「兩翼」而成。

雖然該飯店規模龐大，但它只有202間套房。即使最便宜的單人套房也要超過一千美元一晚。最小的套房面積為169平方公尺（1,819平方英尺）。最大套房為780平方公尺（8,396平方英尺）的皇家套房，每個晚上要價兩萬八千美元。它建在第二十五樓，有一間電影院、兩間臥室、兩間起居室、一個餐廳。出入有專用電梯。

　　阿拉伯塔的設計師是生於1957年的英國建築師湯姆・萊特（Tom Wright）。他既不是名牌大學畢業，也沒有設計過十五層以上的建築。但年輕就是大膽。接了這個工程後，他就提出要在海裡為酒店專門建一個人工小島。

　　在海裡建島，還要在島上建高層建築！這地基怎麼處理啊？工程師麥克尼古拉經過精確的計算，先是用鋼板樁打入海裡，圈成一個圍堰，再向底部灌入水泥。在給建築物挖基礎時，鋼樁和水泥底居然都安然無恙。

　　整個建築的地基則用了摩擦樁，使得沙子不會從建築物底下溜走。

杜拜的阿拉伯塔

別具一格的
亞洲古代建築

考古學家發現並認為，全地球的人似乎都起源於非洲。後來他們往不同方向前進，有到歐洲的，有到亞洲的。怎麼去的至今仍不清楚，但看得出來歐洲人跟亞洲人早就是不相干的親戚了，長相不同、語言不同，尤其身處不同的地域，使得這兩支遠古時候的親戚從文化到脾氣都大相逕庭。說到建築上，也是各蓋各的房，各上各的梁。起碼從中國的情況來看，在 1840 年之前，我們不知道什麼叫羅馬柱式，也很少用石頭蓋房子（墳墓除外）。因此對亞洲建築的介紹，就另立篇章了。

印度古代建築

　　印度是東半球最古老的文明古國之一，接下來我們就先看看印度吧。

　　大約在西元前2300年的時候，印度就出現了摩亨佐・達羅（Mohenjo Daro）和哈拉帕（Harappa）這兩座宏偉的大都市。特別是摩亨佐・達羅城。

　　從現存遺址來看，顯然曾經經過嚴格的規畫：全城分成上城和下城兩個部分，上城住祭司、貴族，下城住平民；城市的街道很寬闊，擁有完整的下水道；城裡有各種建築，包括宮殿、公共浴場、祭祀廳、住宅、糧倉等，功能很明確。在那麼早的時候就擁有如此成熟的城市，實在令人驚歎。

　　古代印度大量遺留下來的主要是窣堵波、石窟、佛祖塔等佛教建築。窣堵波是一種用來埋葬佛骨的半球形建築，最大的一個是位於印度中央邦首府博帕爾（Bhopal）附近的桑吉（Sanchi），距古代瑪律瓦地區的名城毗底薩（今比爾薩）西南約八公里。這個桑吉大塔約建於西元前250年孔雀王朝阿育王時代。

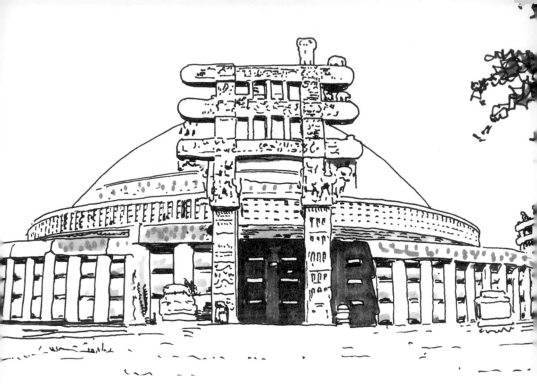

桑吉大塔——窣堵波

窣堵波

佛祖塔

　　不過那時候塔比較小，體積僅及現有大小的一半。如今的那個半球體直徑32公尺，高12.8公尺，下為一直徑36.6公尺、高4.3公尺的鼓形基座。半球體用磚砌成，紅色砂岩飾面，頂上有一圈正方石欄杆，中間是一座亭子，名曰佛邸。窣堵波周圍立有石欄杆，四面正中均設門，門高10公尺，門立柱間用插榫法橫排三條石坊，斷面呈橄欖形。門上布滿浮雕，輪窣上裝飾圓雕，題材多是佛祖本生故事。

　　西元前二世紀中葉的異伽王朝時代，由當地富商資助的一個僧團，把桑吉大塔進行了擴建，在大塔覆缽的土墩外面壘砌磚石，

塗飾銀白色與金黃色灰泥，頂上增建了一個方平臺和三層傘蓋，底部構築了砂石的臺基、雙重扶梯、右繞甬道和圍欄，使之具有現在的規模。

西元前一世紀晚期至西元一世紀初葉，案達羅（百乘）王朝時代，又在大塔圍欄四方陸續建造了南、北、東、西四座砂石的塔門。整個桑吉大塔往往被解釋成宇宙圖式的象徵。

另外，在相傳為佛祖釋迦牟尼悟道的地方——菩提迦耶（Bodh Gaya）建有一座廟和一座塔。據說當年佛陀歷經六年苦行之後到達這裡，在一棵菩提樹下悟道。兩百五十年後，孔雀王朝的阿育王來此朝聖，並下令建塔，即佛祖塔。

此塔始建於西元二世紀。十三世紀時，伊斯蘭軍團進攻，佛教徒便用泥土把塔埋了起來，偽裝成一座小山，因而躲過一劫。1870 年，它被挖出來重新整修。看了佛祖塔，你一定會為佛教徒的護塔精神所感動：多高的塔呀！不知用了多少天，費了多大力氣才埋得住它！

佛祖塔外表為金剛寶座式，在高高的方形臺基中央有一個高大的方錐體，四角有四座式樣相同的小塔，襯托出主體的雕佛。塔身輪廓為弦形，由下至上逐漸收縮，表面布滿雕刻。

崇拜伊斯蘭教的蒙兀兒帝國統治印度時，則在各地建造了大量清真寺、陵墓、經學院和城堡。這些建築的形式和規格，雖然受到中亞、波斯的影響，但已經具有獨立的特徵。穹頂有了很大的改進，清真寺、陵墓多以大穹頂為中心做集中式構圖，四角則

是體形相似的小穹頂襯托。立面設有尖券的龕，牆體多用紫赭色砂石和白色大理石裝飾。廣泛使用大面積的大理石雕屏和窗花，建築輪廓飽滿，色彩明朗，裝飾華麗，具有強烈的藝術效果。其中最有代表性，也是最輝煌的，要數泰姬瑪哈陵了。

泰姬瑪哈陵是世界知名度最高的古蹟之一，在今印度距新德里兩百多公里外的北方邦的阿格拉（Agra）城內，亞穆納河（Yamuna）右側，是蒙兀兒王朝第五代皇帝沙賈漢（Shah Jahan）為了紀念他已故皇后，來自波斯的慕塔芝・瑪哈（Mumtaz Mahal，又譯姬蔓・芭奴）而建立的陵墓。她的原名是阿珠曼德・芭奴・貝岡（Arjumand Banu Begum），因為美麗聰慧且多才多藝，被沙賈漢封為「慕塔芝・瑪哈」，意思是宮廷的皇冠。她入宮十九年，為皇帝生了十四個孩子後香消玉殞。這位皇帝是個情種，一夜之間白了頭髮。有一種說法認為，本來他還在不遠的地方為自己設計了一個形狀相似但全黑的陵墓。後來因種種原因沒建，可惜了。如果建成了，我無論如何都要去看看，這一個已經太美了。但我丈夫嫌印度熱，老是拖著不肯去。

說到這兒，不免要講一下印度的宗教。在印度，大多數人都信著某一個教。信徒最多的是印度教，占總人口的80%。這個教是西元前十六世紀雅利安人剛來時創立的。西元八世紀，阿拉伯帝國入侵印度，於是伊斯蘭教傳入。十世紀後，北方各王朝多信伊斯蘭教，尤其是蒙兀兒王朝。大量的伊斯蘭風格建築就是在這時留下的。

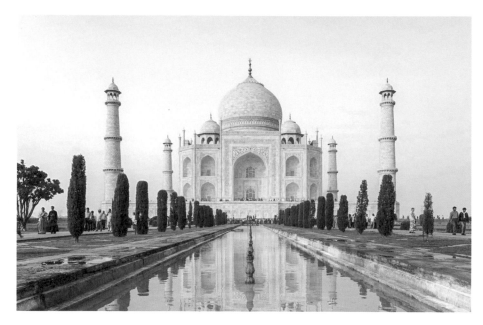

泰姬瑪哈陵

　　泰姬瑪哈陵於1631年（也有說1632年的，大約是不同的日曆吧）開始動工，歷時二十二年，每天動用兩萬名役工。沙賈漢除了彙集全印度最好的建築師和工匠，還聘請了中東、伊斯蘭地區的建築師和工匠，更是耗竭了國庫（共耗費四千萬盧比），從而導致蒙兀兒王朝的衰落。泰姬瑪哈陵剛完工不久，奧朗則布（Aurangzeb）弒兄殺弟篡位成功，也把老爸沙賈漢囚禁在離泰姬瑪哈陵不遠的阿格拉堡（Agra Fort）的八角宮內。此後整整八年的時間，沙賈漢每天只能透過小窗，淒然地遙望著遠處河裡浮動的泰姬瑪哈陵倒影，後來沙賈漢因長期看這個，視力惡化，僅借著一顆

寶石的折射，來觀看泰姬瑪哈陵，直至最終憂鬱而死。幸虧還算懂事的後人在沙賈漢死後，將他合葬於泰姬瑪哈陵內的愛妃身旁，讓他不至於太孤單。

　　泰姬瑪哈陵整個陵園是一個長方形，長 576 公尺，寬 293 公尺，總面積為 17 萬平方公尺。四周被一道紅砂石牆圍繞。正中央是陵寢，在陵寢東西兩側各建有清真寺和答辯廳這兩座式樣相同的建築，兩座建築對稱均衡，左右呼應。陵的四方各有一座尖塔，高達 40 公尺，內有五十層階梯，是專供穆斯林阿訇拾級登高的。大門與陵墓由一條寬闊筆直的，用紅石鋪成的甬道相連接，左右兩邊對稱，布局工整。在甬道兩邊是人行道，人行道中間修建了一個「十」字形噴水池。

　　泰姬瑪哈陵的建築群總體布局很簡明，陵墓是唯一的構圖中心，它不像胡馬雍陵那樣居於方形院落的中心，而是居於中軸線末端，在前面展開方形的草地，因之讓人有足夠的觀賞距離。建築群的色彩沉靜明麗，湛藍的天空下，草色青青，襯托著晶瑩潔白的陵墓和高塔，兩側赭紅色的建築物把它映照得格外如冰如雪。倒影清亮，蕩漾在澄澈的水池中，當噴泉飛濺水霧四散時，景象尤其迷人。為死者而建的陵墓，竟洋溢著樂生的歡愉氣息。

　　另一特點是構圖穩重舒展。你看，寬闊的臺基和主體約略成一個方錐形，但四座塔又使輪廓空靈，與青空相穿插滲透。陵寢建築體形極簡練，各部分的幾何形狀明確，沒有含糊不清的東西。它的比例和諧，主要部分之間有大體相近的幾何關係，主次之間大小、

高低、粗細也各得其宜。中央的穹頂統率全域，尺度最大；正中凹廊是立面的中心，尺度其次；兩側和抹角斜面上凹廊反襯中央凹廊，尺度第三；四角的共事尺度最小，它們反過來襯托出中央的闊大宏偉。此外，大小凹廊造成的層次進退、光影變化、虛實對照，大小穹頂和高塔造成的活潑的天際輪廓，穹頂和發券柔和的曲線，等等，使陵墓於蕭穆的紀念性之外，又具有開朗親切的性格。

庭院的布局同樣頗具匠心。陵園分為兩個庭院：前院古樹參天，奇花異草芳香撲鼻，開闊而幽雅；後面位於中央的庭院占地面積最大，十字形的寬闊水道交匯於方形的噴水池。噴水池中一排排的噴嘴，噴出的水柱交叉錯落，如游龍戲珠。後院的主體建築，就是陵墓。陵墓的基座為一塊高7公尺，長、寬各95公尺的正方形大理石。象徵智慧之門的拱形大門上，刻著《古蘭經》。中央墓室放著慕塔芝・瑪哈和沙賈漢的兩具石棺，寶石閃爍。

泰姬瑪哈陵最引人矚目的是用純白大理石砌建而成的主體建築，上下左右工整對稱，邊長近60公尺，中央圓頂高62公尺，令人歎為觀止。四周有四座高塔，塔與塔之間聳立著鑲滿三十五種不同類型寶石的墓碑。陵園大門也用紅砂石砌建，大約兩層樓高，門頂的背面各有十一個典型的白色圓錐形小塔。大門一直通往沙賈漢和愛妃的墓室，室中央則擺放著石棺，莊嚴肅穆。

這個偉大的建築告訴了世人：誰說沒有永恆的愛情？請看泰姬瑪哈陵。

從西元十世紀起，印度各地大量建造印度教（婆羅門教）廟

宇。形式和規格都參照農村的公共集會建築和佛教的支提窟，用石材建造，採用梁柱和疊式結構。它們完全被當作雕塑來建造，不反映建築物各部分的實際功能和結構邏輯。不僅牆和屋頂混為一談，甚至把屋頂當成了一塊布滿雕塑的紀念碑。對於印度教的廟宇來說，它們既是神的屋子，也是神本身。

建築形式各地不同：北部的寺院量體不大，有一間神堂和一間門廳，都是方形平面，共同立於高臺基上。門廳部分的簷口水平挑出，上為密簷式方錐形頂，最上端是一個扁球形寶頂。神堂上面是一個方錐形高塔，塔身密布凸稜，塔形曲線柔和，塔頂也是扁球形寶頂。做為一間聖殿，神堂四方正方位開門。

有一座神廟值得一提，就是科奈克太陽神廟（Konark Sun Temple），位於孟加拉灣附近的科納爾克，離加爾各答 400 公里。這座太陽神廟由十三世紀的羯陵伽國王建造，用以慶祝在與穆斯林的戰鬥中取得勝利。科奈克太陽神廟表現太陽神蘇利耶（Surya）駕駛戰車的形象。二十四個車輪代表一天二十四個小時，飾有字符圖案；七匹馬代表著一週七天。該廟的主殿內設有三尊由黑石雕成的神像：正面對著廟門的是印度教中的創造神梵天（代表朝陽），在兩側的是保護神毗濕奴（代表正午的太陽）和破壞、再造神濕婆（代表夕陽）。每天清晨從海上升起的第一束朝陽，便映射在太陽神頭上，直至日落時分，陽光始終照在這三尊神像的身上。

走進太陽神廟，迎面是青石砌成的舞廳，現在只殘留高度 3 公尺多的基牆，牆壁上面雕刻著眾多人物，舞姿多變，神情各異。

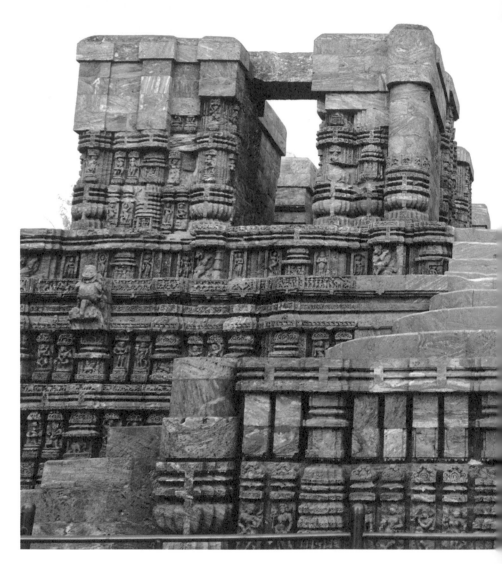

科奈克太陽神廟

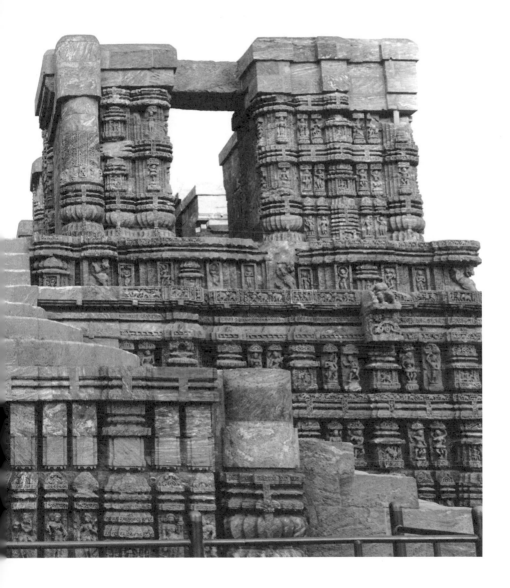

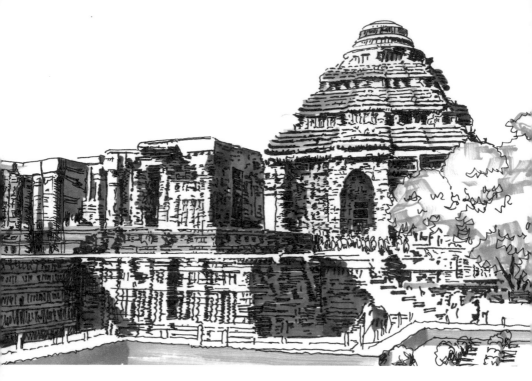

科奈克太陽神廟

　　主殿造型奇特，看上去猶如一輛巨大的戰車，是用紅褐色的
石頭雕砌而成的。

　　主殿長約 50 公尺，寬約 40 公尺，牆壁厚 2 公尺。戰車共有
二十四個巨輪，每個輪子的直徑大約有 2 公尺，上面刻有精美的
花紋，還有八根粗大的楔形輻條。戰車外表刻滿了花紋圖案和雕
像，有各種神像和傳說中的人物像，也有表現打獵、做生意、講
學、打官司、牛拉車、婦女烹調、拔河比賽、士兵回家等民間社
會生活場景的種種畫面。

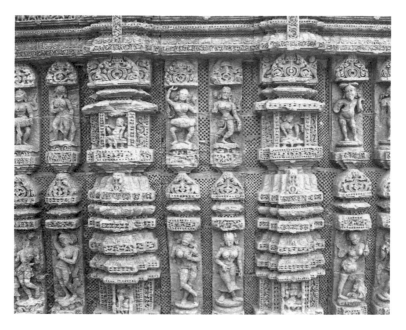

科奈克太陽神廟內的雕像

　　在雕像中數量最多、最引人矚目的，是那些表現宮廷中生活
豪華奢侈、揮霍無度場景的浮雕，有的人物比真人還要大，情態
生動逼真。車輪下面是主殿的基牆，四壁刻滿了 1,452 隻形態不同
的大象，一頭接著一頭，首尾相連，面朝戰車行進的方向。有一
些圖案，像是國王自己騎在大象的背上、僕人架著遮陽傘；戰士
們拿著刀劍盾牌，趕著大象和馬去作戰；鹿被獵人追趕或是被射
殺在森林中。有一幅老婦朝聖的圖案被認為是最動人的，她正在
為兒子祝福，而她的兒媳婦拜在她腳下，她的孫子靠著她。

神廟牆上的中間一排雕塑，表現了許多奇形怪狀的東西，有不同形態的男女。最上面一排雕塑表現了許多不加掩飾的性愛場面，從另一方面表現出當時人們的解剖學知識。比如，一幅是男人提起女人而女人抱住男人的脖子的場景，肌肉的收縮恰到好處，這要是沒有深奧的解剖學知識是雕刻不出來的。

　　建造聖殿地板的材料是綠泥石。地板略微向北傾斜，因為那裡有一條排水溝。聖殿四周的牆壁向內傾斜，用一塊巨石封頂做為天花板。它被雕成一朵直徑 1.52 公尺的盛開蓮花。每片花瓣上都雕有一個舞女和坐著七匹馬拉戰車的蘇利耶，蘇利耶的手裡拿著兩枝蓮花。由於整個聖殿的跨度非常大，許多直徑 0.23 公尺、超過 12.19 公尺長的鐵質橫梁被用來支撐。這些橫梁先是被製成許多小零件，後來再鍛造在一起。神廟的內牆沒有任何雕刻，也沒有塗過灰泥。

　　另一座著名的大廟是坎達利亞濕婆神廟（Kandariya Mahadeva Temple）。這是印度北方最著名的印度教廟宇。它獨立在曠野中，體現了印度教廟宇沒有院落的典型特徵。廟宇主要包括大廳、神堂和高塔，塔高 35 公尺，遵照軸線對稱地挺立在高高的臺基上。方形的大廳是死亡和再生之神濕婆的本體，密簷式的頂子代表地平線。它是性力派的廟宇，高塔塔身充斥著以性愛為主題的雕刻，充滿了放縱的淫樂氣氛。

　　有一點令我百思不得其解：印度那麼熱的地方，婆羅門建築上密密麻麻的雕塑看著不覺得燥嗎？這一點當時在學校忘了問老師了。

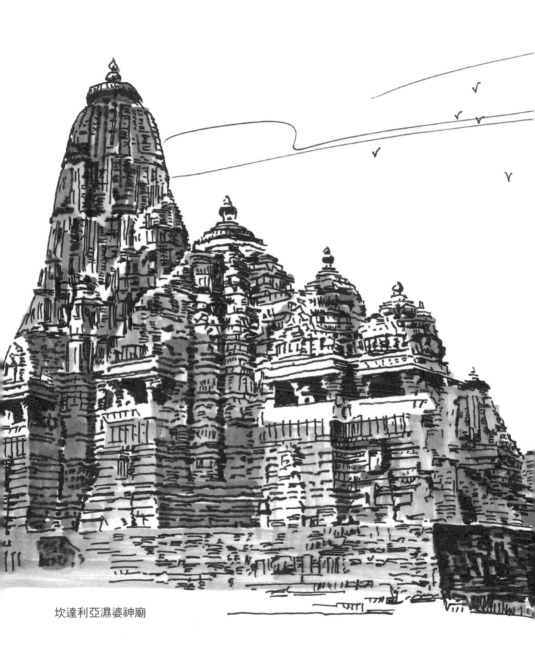

坎達利亞濕婆神廟

日本古代建築

日本大部分地區氣候溫和，雨量充沛，盛產木材。木架草頂是日本建築的傳統形式。

日本房屋大多採用開敞式布局，地板架空，出簷深遠。居室小巧精緻，柱梁壁板等都不施油漆。室內木地板上鋪設墊層，通常用草席做成，稱為「疊席」（漢語音譯「榻榻米」），坐臥起居都是盤著腿坐在上面。

其實漢人的祖先就是坐在席子上的，但他們早就認為這個姿勢有礙腿部生長，於是從南北朝起就引進了胡人的小凳子：馬扎。聽這名字就知道這是騎馬民族的物品。漢人圖舒服，給馬扎加了靠背扶手。

後來，到了宋朝，人們還嫌腿窩得慌，就把它增高至如今的椅子、凳子的樣子。可惜日本人跟中國來往密切在唐朝，椅子之類的東西就沒搬了去。

古代日本的風俗，是一屋只住一代，下一代另建新屋居住。持統女皇（686～697年在位）以前，皇室也是每朝都營新的宮殿。

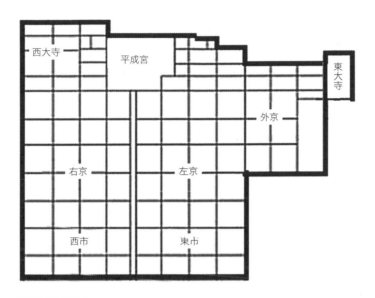

平城京平面圖

所謂宮殿，也就是大一些的木屋而已。

　　欽明天皇（539～571年）在位時，隨著中國文化的影響和佛教傳入，日本建築開始採用瓦屋面、石臺基、朱白相映的色彩，以及有舉架和翼角的屋頂，出現了宏偉莊嚴的佛寺、塔和宮室，住宅和神社的建築式樣也發生了變化。

　　日本是世界上最好學的：文字，從中國學的；建築，從中國學的；相機，從瑞士學的；汽車，從德國學的。就連木屐，恐怕也是從晉文公那裡學的。不過學了以後，做得比老師好，正是青出於藍而勝於藍。

古代日本比較有模有樣蓋點房子的，要算奈良了。奈良時代的都城平城京，受長安、洛陽影響最明顯。平城京位於奈良盆地北部，東西 4.2 公里，南北 4.8 公里，面積 20.2 平方公里，約為唐長安的四分之一。自西元 710 年建都起，擔任都城歷時七十餘年，是日本吸收長安、洛陽規畫的經驗，並結合自己實際情況所建的都城。

　　平城京的布局採用長安的模式，把宮城建在城區中軸線的北端，宮南建主街朱雀大路，寬 72 公尺，南抵南面的城門羅城門。朱雀大路兩側對稱地各闢三條南北向小街，八條東西向小街，各劃分為三十六個小格，全城共七十二格。除了北端的宮城占四格外，其餘配置坊市。在大路以東的稱左京，大路以西的稱右京。這些由小街劃分成的格子都是正方形，邊寬 530 公尺，格間小街寬約 24 公尺。每一格內由三橫、三縱共六條寬約 4 公尺的小巷，劃分為十六小塊，每塊稱「坪」。一般住宅只占十六分之一坪，而貴族巨邸有占至 4 坪的。平城京只有南面中間築有一小段城牆，朱雀大路南端建城門，名羅城門。其餘東、西、北三面均無城牆，只以方格外側之街道為界。可能因為地形的緣故，這塊平面缺稜缺角的，遠不如元大都方整。

　　奈良的法隆寺，又稱斑鳩寺，位於日本奈良縣生駒郡斑鳩町，是聖德太子於飛鳥時代建造的佛教木結構寺院，據傳始建於 607 年。

　　法隆寺占地面積約 19 公頃，分為東西兩院，西院伽藍有金堂、五重塔、山門、迴廊等木造結構建築。伽藍是現存最古老的木構建築群。東院建有夢殿等。法隆寺被稱為飛鳥樣式的代表。

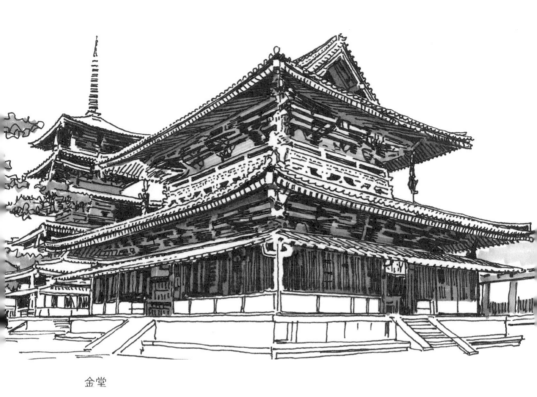

金堂

　西院伽藍位於從南大門進入後，正面稍微高出一段的地方。進入後右為金堂，左為五重塔，周邊「凸」字形迴廊。迴廊正南面開中門、中門左右延伸出的迴廊與北側大講堂左右相接。迴廊途中「凸」字形的肩部，東有鐘樓、西有經藏。金堂、五重塔、中門、迴廊並非聖德太子在世時原物，而是七世紀後半葉再建，卻是世界現存最古老的木造建造物群。

主要建築金堂，為重簷歇山頂佛堂。其實上層並沒有房間，將屋頂設為二重是為了外觀的氣派。

金堂的斗拱稱為雲斗、雲肘木，是多用曲線的獨特款式。此外，二層的「卍」字形扶手及其支撐起來的「人」字形束也很獨特。這些特色是僅能在法隆寺金堂、五重塔、中門等處才能見到的樣式，是日本七世紀建築的特色。

支撐第二重屋簷的四方雕刻有龍的柱子，這是在鐮倉時代為了強化建築構造而進行整修時附加的。金堂的壁畫是日本佛教繪畫的代表作。

法隆寺中的五重塔類似樓閣式塔，但塔內沒有樓板，平面呈方形，塔高 31.5 公尺，塔剎約占三分之一高，上有九個相輪，是日本最古老的塔，屬於中國南北朝時期的建築風格。

塔的特色是底層到頂層的房簷縮得很快，第五重頂層房簷的一邊只有底層房簷的一半左右。五重塔內部也有壁畫，可惜剝落嚴重。

唐招提寺是著名古寺，地點位於日本奈良市西京五條町，為西元 759 年中國唐朝高僧鑑真第六次東渡日本後所建造。最盛時曾有僧徒三千人。有金堂、講堂、經藏、寶藏，以及禮堂、鼓樓等建築物。

其中金堂最大，以建築精美著稱，內有鑑真大師坐像。金堂、經藏、鼓樓、鑑真像等被譽為國寶。國內外旅遊者眾多。

參考文獻

[1]陳志華‧外國建築史（十九世紀末葉以前）‧4版[M]。北京：中國建築工業出版社，2010。

[2]羅小未‧外國近現代建築史‧2版[M]。北京：中國建築工業出版社，2004。

[3]羅小未‧外國建築歷史圖說：古代十八世紀[M]。上海：同濟大學出版社，1998。

[4]劉松茯‧外國建築歷史圖說[M]。北京：中國建築工業出版社，2008。

[5]佐藤達生‧圖說西方建築簡史[M]。計麗屏譯。天津：天津人民出版社有限公司，2018。

[6]蘇華‧圖說西方建築藝術[M]。上海：上海三聯書店，2008。

[7]梁思成‧梁思成圖說西方建築[M]。北京：外語教學與研究出版社，2014。

[8]佩羅‧古典建築的柱式規制[M]。包志禹譯。北京：中國建築工業出版社，2016。

[9]鈴木博之、伊藤大介、高原健一朗等‧圖說西方建築風格年表[M]。沙子芳，譯。北京：清華大學出版社，2013。

[10]萊特‧萊特論美國建築[M]。姜湧、李振濤譯。北京：中國建築工業出版社，2004。

手繪世界建築漫遊史 (經典好評版)

建築大師梁思成弟子，100座世界建築故事一次講透！

作者　　　　張克群
美術設計　　白日設計
內頁排版　　詹淑娟
編　　輯　　洪禎璐
責任編輯　　詹雅蘭

總 編 輯　　葛雅茜
副總編輯　　詹雅蘭
主　　編　　柯欣妤
業務發行　　王綬晨、邱紹溢、劉文雅
行銷企劃　　蔡佳妘

發行人　　　蘇拾平
出版　　　　原點出版 Uni-Books
　　　　　　Email: uni-books@andbooks.com.tw
　　　　　　231030 新北市新店區北新路三段207-3號5樓
　　　　　　電話：（02）8913-1005 傳真：（02）8913-1056
發行　　　　大雁出版基地
　　　　　　231030 新北市新店區北新路三段207-3號5樓
　　　　　　24小時傳真服務（02）8913-1056
　　　　　　讀者服務信箱 Email: andbooks@andbooks.com.tw
　　　　　　劃撥帳號：19983379
　　　　　　戶名：大雁文化事業股份有限公司

二版一刷　2024年03月

ISBN　　　978-626-7338-97-1(平裝)
ISBN　　　978-626-7466-03-2 (EPUB)

定價　　　520元

國家圖書館出版品預行編目(CIP)資料

手繪世界建築漫遊史 (經典好評版)/ 建築
大師梁思成弟子，100座世界建築故事
一次講透！/ 張克群 著.-- 二版.–新北市
: 原點出版：大雁文化發行, 2024.03
272面；14.8X21 公分
ISBN 978-626-7338-97-1(平裝)

1.CST: 建築史 2.CST: 建築美術設計

920.9　　　　　　　　110003305

出版說明：本書係由簡體版圖書《外國古建築小講》以正體字在臺灣重製發行，期能
藉引進華文好書以饗台灣讀者。